高职高专**数字媒体与动画设计类专业**规划教材

影视制作

沈辰 李伟才 编

化学工业出版社
·北京·

本书从影视制作的课程需求出发,对故事创作与剧本写作、影视制作工作流程、制片管理、影像摄影创作与技术、影视后期剪辑的基础知识以及非线性剪辑软件Premiere Pro的使用操作技术等内容进行了详细讲解,并引入行业真实案例进行展示分析。本书在强调制作技术的同时,注重理论到实践的过渡,在理论体系的指导下进行影视艺术创作的实践,贯彻技术为艺术服务、理论不脱离实践的教学理念。

本书适用于高等院校媒体与传播、影视动画等专业,同时也可以作为电视广播节目、婚纱影像拍摄、网络视频制作等相关行业人员的技能培训参考用书。

图书在版编目(CIP)数据

影视制作/沈辰,李伟才编.—北京:化学工业出版社,2015.5(2025.1重印)
高职高专数字媒体与动画设计类专业规划教材
ISBN 978-7-122-23356-1

Ⅰ.①影… Ⅱ.①沈… ②李… Ⅲ.①电影制作-高等职业教育-教材 ②电视节目制作-高等职业教育-教材 Ⅳ.①J93 ②G222.3

中国版本图书馆CIP数据核字(2015)第053768号

责任编辑:李彦玲　　　　　　　　　　　文字编辑:张　阳
责任校对:王素芹　　　　　　　　　　　装帧设计:王晓宇

出版发行:化学工业出版社(北京市东城区青年湖南街13号　邮政编码100011)
印　　装:涿州市般润文化传播有限公司
787mm×1092mm　1/16　印张 8¼　字数170千字　2025年1月北京第1版第2次印刷

购书咨询:010-64518888　　　　　　　　售后服务:010-64518899
网　　址:http://www.cip.com.cn
凡购买本书,如有缺损质量问题,本社销售中心负责调换。

定　价:42.00元　　　　　　　　　　　　　　　　　　　版权所有　违者必究

前言 FOREWORD

影视视听艺术作为第七艺术被称为艺术和科技的"混血儿",横跨商业和艺术两个范畴,涉及摄影、音乐、戏剧、文学、绘画等多个领域,在短短的百年历史中无论是技术表现力还是艺术创造力都发生了翻天覆地的变革,早已不再是幼儿时期那个街头杂耍艺术,也不再是时光记录的笨拙工具。电影——影视视听艺术的集大成者,业已成为艺术领域的生力军。

作为艺术商品,电影在中国经历过多次起伏,20世纪90年代末期,电影市场惨淡,甚至一度被视为夕阳产业。21世纪初,中国电影市场的回暖初露端倪,并用10年时间逐步升温,票房年收入破百亿大关。近几年更以井喷式的速度增长。2014年中国电影票房年收入达到近300亿,中国已成为全球第二大电影消费市场,仅次于美国。随之而来的便是影视行业的高速膨胀,整个行业对于高素质专业型从业人员的需求日益增大,对于高水准专业人士的回报也在逐步提高,影视制作行业的前景一片光明。

除电影市场外,另一个高速发展的相关行业是互联网视频网站。在线观看视频已经成为众多年轻人日常生活中不可或缺的部分,网站对视频的需求量也越来越大。随着文化版权问题的逐步正规化,网络视频将成为一个不可估量的庞大市场。这一行业相对于传统电视广告及电影电视剧行业来说是新兴的,技术制作的门槛也相对较低。由于受众群以年轻人为主导,因而年轻制作人也更容易获得青睐,对于初出茅庐的毕业生来说是一个机会更多的行业选择。

纵观整个影视行业,在未来几十年中有着不可估量的发展潜力,然而,它同样是一个充满挑战的行业。随着科技迅猛发展,电影制作技术不断升级,观众审美需求有增无减,这一切都对从业者提出了更高的要求。选择了这个行业不但要练好基本功,还需要在日后的实践中不断学习、不断进步,才能在行业中立足。

本书作为影视视听艺术创作及制作的入门教材,旨在带领读者初步掌握影视制作的基本常识和技能。重点讲述了编剧、制片、影像摄影和剪辑四个最重要版块的知识。作为影视制作的基础,读者在完成了这些内容的学习后,便可以完成一部短片的创作及制作。

在掌握了影视制作的基本知识后,读者需要根据自己的个人特长和兴趣选择自己未来从事的专业方向,在下一个阶段的学习中逐步进入更加专业和深入的专业课学习。

本书由沈辰、李伟才编写。由于时间和精力所限,书中难免存在不足之处,恳请专家与读者批评指正!

编 者
2015年2月

第 1 章　故事创作与剧本写作

1.1 故事是什么 ··· 001
1.1.1 故事的定义 ··· 001
1.1.2 故事的构成 ··· 002
1.1.3 故事的命题 ··· 004

1.2 故事从哪来 ··· 005
1.2.1 来自自身经历 ·· 005
1.2.2 来自小说 ·· 005

1.3 怎样写故事 ··· 006
1.3.1 人物 ··· 006
1.3.2 结构 ··· 010
1.3.3 冲突 ··· 013
1.3.4 场景叙述 ·· 015
1.3.5 格式 ··· 017

第 2 章　影视制作流程及制片管理

2.1 影视制作流程 ·· 019
2.1.1 核定预算 ·· 020
2.1.2 招募成员 ·· 023
2.1.3 招募演员及试镜 ·· 024
2.1.4 联系场地 ·· 025
2.1.5 道具、服装及化妆 ··· 025

2.2 制片管理 ··· 026
2.2.1 步骤 ··· 026
2.2.2 拍摄计划表 ··· 027
2.2.3 通告单 ·· 029

2.3 案例分析 ··· 030

第 3 章　影像摄影创作与技术

3.1 影像摄影工具 ·· 047
3.1.1 摄影机 ·· 047
3.1.2 光学镜头 ·· 049
3.1.3 记录介质 ·· 050
3.1.4 测光表 ·· 050

> 3.1.5 脚架 050
> 3.1.6 云台 050
> 3.1.7 轨道和摇臂 050
> 3.1.8 斯坦尼康 051
> 3.1.9 灯光 052
> 3.1.10 录音系统 052
> 3.2 影像摄影技术表现手法 052
> 3.2.1 光学镜头的光圈 053
> 3.2.2 光学镜头的焦距 054
> 3.2.3 焦点 057
> 3.2.4 景深 057
> 3.2.5 快门 059
> 3.2.6 感光度 060
> 3.2.7 白平衡 060
> 3.2.8 曝光 061
> 3.3 影像摄影创作概论 062
> 3.3.1 记录功能 062
> 3.3.2 造型功能 062
> 3.3.3 表意功能 063
> 3.4 影像摄影艺术表现手段——构图 064
> 3.4.1 景框与景别 064
> 3.4.2 构图基础 070
> 3.4.3 影像画面构图的特性 076
> 3.4.4 构图的形式种类 078
> 3.5 影像摄影艺术表现手段——色彩 081
> 3.5.1 色彩的造型功能 081
> 3.5.2 色彩的情绪与象征元素 083
> 3.6 影像摄影艺术表现手段——光线 083
> 3.6.1 光线的性质 084
> 3.6.2 光线的种类 084
> 3.6.3 光线的形态 085
> 3.6.4 光线的造型作用 087
> 3.6.5 光线的艺术表现 089
> 3.7 影像摄影艺术表现手段——运动 091
> 3.7.1 被摄对象的动作与运动 091
> 3.7.2 摄影机的位置、方向与运动之间的关系 091

3.7.3 运动摄影 …………………………………………………………… 092

第 4 章　剪辑与后期制作

4.1　电影剪辑手法 ……………………………………………………………… 093
4.2　电影剪辑的特性 ……………………………………………………………… 094
 4.2.1　上下镜头之间的图形关系 …………………………………………… 094
 4.2.2　上下镜头之间的节奏关系 …………………………………………… 094
 4.2.3　上下镜头之间的空间关系 …………………………………………… 095
 4.2.4　上下镜头之间的时间关系 …………………………………………… 096
4.3　电影剪辑的原则 ……………………………………………………………… 096
 4.3.1　连贯性剪辑 …………………………………………………………… 096
 4.3.2　时间的安排 …………………………………………………………… 102
 4.3.3　速度与节奏 …………………………………………………………… 103
 4.3.4　非连贯性剪辑 ………………………………………………………… 103
4.4　非线性剪辑软件操作技术 …………………………………………………… 104
 4.4.1　Premiere Pro 操作界面介绍 ………………………………………… 104
 4.4.2　Premiere Pro 基本操作 ……………………………………………… 111

参考文献

第 1 章
故事创作与剧本写作

1.1 故事是什么

1.1.1 故事的定义

《史记·太史公自序》:"余所谓述故事,整齐其世传,非所谓作也。"何为故事?故事即旧事,以往的事情。

故事是人类对自身历史的一种记忆。人们通过多种故事形式,记忆和传播着一定社会的文化传统和价值观念,引导着社会性格的形成。故事通过对过去事的记忆和讲述,描述某个范围社会的文化形态。也有说法认为,故事并不是一种文体,它是通过叙述的方式讲一个带有寓意的事件。它对于研究历史上文化的传播与分布具有较大作用。用一句话来概括故事就是以前的事,广义上说这个事可能是真实的事,也可能是虚构的事,可以是曾经发生过的事,也可以是将来的事。

我们再来看看从一个编剧的角度如何去定义故事?

"作为艺术家,讲故事的人,为了生命能够继续下去,为了活得好,为了找到混乱中的意义,我们应该把生活中的每个细节每个时刻都吸收进来,融入一个美丽的时刻,这个时刻就是故事。"罗伯特·麦基(好莱坞著名剧作家)这样定义故事。

麦基对"故事"的阐述更多的是关于为什么要讲故事。对于每个创作人来说,故事都有属于自己的特殊意义,当你选择走进这个行业,以创作为生的时候,你同样也需要寻找到你对"故事"的定义。你为什么要讲故事?你要讲怎样的故事?

1.1.2 故事的构成

罗伯特·麦基曾把故事的构成比作一个交响乐队的组成，故事中的众多要素就如同交响乐团中的每一样乐器，不同的是，写作者不是指挥家，他必须精通每一样乐器同时也懂得如何将他们组合在一起，最终构成一个好的故事。

1.1.2.1 情节

情节是一个故事的基本构成元素，希腊文称情节为drama，意思是"行动"。我们可以简单地把情节理解为故事的血肉，它是观众最容易直观看到的故事内容，但情节不能等同于故事。情节通常被看成是连贯故事的要素，情节之间的组合体现了一种因果关系、时空关系和情感关系。

情节是一个动态的概念，情节要素之间的逻辑组合决定了其发展方向，人物性格与环境、他人、自我的冲突构成了情节的基本要素，是以人物为中心的事件演变过程。情节由一组以上能显示人和人、人和环境之间关系的具体事件和矛盾冲突构成，一般包括开端、发展、高潮、结局等部分，有的还有序幕和尾声。

英国作家福斯特在《小说面面观》中这样认为，"给故事下过这样的定义：它是按照时间顺序来叙述事件的。情节同样要叙述事件，只不过特别强调因果关系罢了。如'国王死了，后来王后也死了'便是故事；而'国王死了，不久王后也因伤心而死'则是情节。"

情节的三种类型为经典情节、小情节、反情节。

通常来说，好莱坞电影是经典情节的典范，这种类型也是最受观众普遍接受和喜欢的类型。经典情节电影给予故事一个封闭的结局，故事是完整的，回答了观众所有的问题，在观众中激起的所有情感都得到了满足。经典情节通常讲的是外在价值、外在冲突，个人与社会的冲突、人类与自然界的冲突。

小情节或者叫简约情节更关注人物的内心冲突，作家会使用经典设计的因素，但会把经典因素减到最少。在小情节电影里，经常会留下一些问题，有开放性的答案，观众看完之后要自己寻找答案，这些人物的结局会怎样？不是每一个问题都回答，会留出一两个问题作为空白让观众自己去填补，从而得到自己情感的满足。

反情节电影就是把经典设计完全推翻，反其道而行之。经典情节中通常会强调因果关系，而反情节电影则打翻因果关系，强调偶然性，强调生命的随机性，甚至会把时间和空间打碎，让观众无法清晰地分辨什么是连续的。在这种理念下，发生在角色身上的事情不重要，重要的是角色的选择和反应，即性格决定命运。

情节的构成为场、段落、幕。

场是指在一段相对连续的时空里发生的一段基于人物冲突的行动，而这一段行动对于人物产生了某种程度上的改变，也就是说，在经历了这样一段行动之后，人物产生了某些变化，导致人物的发展走向发生了变化，可以是继续推进，也可以是转向掉头。

段落是故事情节中一个更大的动态单位，一个段落通常包含了2~5个场。在一个段落中，每一个场的冲击力都在递增，并在这个段落的最后一场里达到顶峰。

幕是一系列段落的组合，比段落更大的结构，以一个高潮场为顶点，导致价值的重大转折，其冲击力要比所有前置的段落或场更为强劲。

1.1.2.2　人物

人物的要素为人物塑造、人物揭示、人物弧光。

我们在小学语文的课本里就学会了什么是人物塑造，他穿着什么样的衣服，拿着怎样的包，但我们却以为人物塑造就是人物的一切。人物塑造和人物揭示是两个很容易被混淆的概念，让我们来看看这两者的区别，通过仔细观察便可以获得人物的相关信息，如年龄、婚姻、职业、语言风格、为人处世等，这些关于一个人特质的总和我们统称为人物塑造。

然而，人物的真相，最深刻的内在，只有在遇到危难或压力之下才会被揭示出来，危难或压力越大，揭示得也就越深刻，此时，人物所作出的行为和选择才能够揭示这个人物。人物塑造和人物揭示的关系就像一个硬币的两面，往往我们看到的都是硬币的正面——人物塑造，而我们设置这个人物的目的是为了让观众看到硬币的反面——人物揭示。

人物弧光指的是人物本性（在剧本中）的发展轨迹和变化，无论是好的还是坏的，作者通常想要表现的主题都能够在人物弧光中体现出来，比如一个懒惰不上进的人最终变成了一个充满激情的成功人士，那么一定是什么事情导致了他的这个改变，如果你把这个事情设定为爱情，那么你的主题便可以理解为爱情的伟大力量。

没有人物，情节就无法设立，故事就不会存在。而人物和情节这两个构成元素之间，谁先谁后，谁更重要，谁服务谁，这个话题的争论由来已久，至今也没有确凿的定论。亚里士多德曾提出，人的存在要由其行为和活动来体现，因此如果没有情节，人物就没有存在的意义。当今好莱坞依旧传承了这个思想，侧重于依靠情节推动来叙述故事，人物的设定完全是依靠情节发展，人物被放到冲突的中心。在这样的思想体系下，人物就像是被情节安排好的一个棋子，人物完全为情节的转变而设置，没有什么情节会让观众认识一个非常复杂的人格。

事实上，人物和情节并不是两个不能相容的戏剧元素，越来越多的年轻剧作家开始尝试在它们之间建立互相平衡的力量，以人物心理和个人发展为根基，以人物为主要力量来控制剧本节奏，而这些人物都具有很像的性格，通过与障碍的斗争最终解决的是人物内在的自身问题。

1.1.2.3　冲突

当两个因素，不管是心理上的还是物质上的，发生对立的时候，冲突就产生了。之后便出现了对峙的情况，不管形势如何，冲突一定是表现为两方的对立。达尔文曾指出，冲突是使得生物世界得以发展的最大动力。同样，在剧作中，冲突是故事的推动力，冲突从某种意义上来说，就是故事的主题，冲突的结束一般意味着故事的结束。

冲突可以划分为外部冲突和内部冲突。外部冲突是个体与外部的自然、社会环境或其他个体及群体之间产生的矛盾冲突。内部冲突是个体内心的纠葛，人物的内心世界是复杂的，理智与感性、梦想与现实等境遇都会导致个体的内心产生复杂的冲突。

通过对冲突解决的分析，一般会把解决分为三种类型，即完满的解决、不完满的解决、没有完满的解决。

冲突的解决一般意味着故事的结尾，观众某种程度上在观影过程中是在等待最终的结尾，因此，结尾的设定意味着对观众的满足程度，完满的解决一般是遵从大众意识而设定的解决方式，这种设定能够极大地满足观众的心理需求，为观众带来愉悦的内心感受。不完满或没有完满的解决意味着缺憾，这种设定往往更符合真实生活逻辑，同时也给观众留下了某种未被满足的遗憾感以及思考的空间。

1.1.2.4 结构

戏剧结构就是整合情节的一种系统，用一种类似线性的关系把时间以及意外等元素连接起来组成完整情节。

主要戏剧结构有三段式、环形、穿插、非线性。

1.1.3 故事的命题

不论是在亚里士多德年代的希腊，还是17世纪的好莱坞和巴黎，大多数剧作家都承认，一部剧作只以一个原动力为基础，虽然它被赋予各种名称——主题、论点、基本思想、中心思想、目的、目标、主旨等，但所谈论的内容却是一致的，我们称之为"剧本命题"。

确立主题是剧本创作的起点，在你开始动笔之前，你必须反复地问自己，这个剧本是关于什么的？是关于谁的？剧本的命题不一定是一个普遍被接受的真理或一个人人深谙的道德，通常是剧作者内心的信念和想要表现的一个情结，无论你的主题是什么，在你动笔之前，你必须能够用一句简明扼要的话来概括你的主题，对于你即将开始写作的剧本来说，你是这个世界上最清楚这个剧本主题的那个人。想要成为那个人，首先你需要真正去探索生活、发现生活，在生活中寻找你需要的人物，再从内到外地探索你的人物、理解你的人物——他如何思考，如何生活，为何生活。当你真正成为故事的造物者之后，你不需要尝试去赋予故事任何意义，而故事本身就可以告诉我们有何意义。

任何好的命题都由三个要素组成，第一个是人物，第二个是冲突，第三个是结局。当你选择人物的时候你发现，选择不同类型的人物，不同性格的人物都会对你的主题产生巨大的影响，如果你想讲一个关于成功的故事、一个励志的主题，你的人物原型应该来自于生活中的草根阶层，如果你设定你的人物是一个出身显赫的贵族，那么你的主题就已经被大打折扣了。如果你的主题具有很强的社会性，那么你在设定冲突的时候就必须考虑到人物所处的社会环境，并尽可能地发掘人物和社会之间的内在冲突，而不是着眼于人物和他的朋友之间发生的小打小闹。结局是最能体现作者态度的一个因素，你可以选择一个完全封闭的结局来强

调你的主题观念,也可以设定一个半开放式的结局,以一种更为客观的态度去提出你的主题命题而不是去解答它。

1.2 故事从哪来

1.2.1 来自自身经历

故事的源泉在你自己,你必须理解自己和他人的人性,所以最终不管讲什么故事,讲的都是自己的人性、自己的挣扎、自己的思想,是这些把故事带到世界中来的。

大多数导演的前三部作品都是自己的人生折射,在创作的初级阶段,挖掘自身的故事是最好的捷径,因为你对自己的故事才是最了解的,你对自己故事的情感也是最清楚的,你无法真正代替他人去体会其情感和经历,同样,别人也无法取代你。挖掘自身故事的同时也是对人性的洞察和理解,你自己就是一个最佳的研究标本,因为只有你自己才最清楚在发生某件事情时你内心真正的喜怒哀乐和你做出选择的真正原因。开始照镜子吧,冷酷地剖析自己,即使这个故事不完全遵照真实的历史来写作,可是这个人物是真实的,人物会说出怎样的话、做出怎样的选择,你比任何人都更清楚。

当你写完了自己的故事,是否意味着你的创作就此枯竭了?当然不是,当你能够深入自己的思想和情感来写一个故事的时候,你就可以开始写一个别人的故事了,可能是你身边的朋友,或者是来自于报纸杂志上的一个新闻事件。而此时你需要做的是在动笔之前先做一个功课,就是去了解你的主人公,就像你了解自己一样。随着你对他的了解,他会开始在你的脑海中和你对话,这是很多优秀编剧在写作时最理想的状态。通常来说,你选择的故事主人公一定会和你有某种潜在的联系,可能是人生经历、价值观或者某种情感共鸣。从这个角度看,其实别人的故事也是你内心情怀的一种投射,即便你自身没有经历过同样的故事,但是基于你和故事主人公的潜在联系,你们的内心是可以进行对话和沟通的。

1.2.2 来自小说

文学作品同样也是电影剧本的重要素材源泉,很多成功改编文学作品的编剧可能都会说,我能达到这样的高度首先是因为我站在了一个巨人的肩膀上。但如何才能爬上巨人的肩膀,并和他成为朋友而不是被他摔在地上呢?

首先,小说故事的戏剧性动作和叙事线索往往是通过主要人物的观点讲述的,观众可以直接了解其思想、感觉、记忆、希望和恐惧。文字的描写甚至可以让戏剧性动作发生在主人公的头脑里,而剧本就不一样了,这是一门用画面来讲故事的艺术。这种本质上的区别就意味着你不能逐字逐句地把文学作品翻译过来,你必须先"吃掉"这个文学作品,经过一遍遍的阅读去"消化"它,然后再用自己的语言把它"吐"出来。

你将会遇到的一些问题,包括原作品的篇幅问题、作品中人物内心独白的处理、文学作

品中描述的一些场景不适合视觉化表现、叙事结构松散无法推动剧情发展、增加或减少作品中的人物和场景，等等。最好的学习方法就是阅读一篇原作之后，再去阅读改编后的剧本，然后观看影片，通过比对原作和剧本的不同之处去思考剧作者为什么要做出这样的改动和调整，原作中的哪些部分被保留了，哪些部分进行了删减和改动，最终在电影中呈现出怎样的效果。

1.3 怎样写故事

1.3.1 人物

我们在前文中介绍了关于人物的几个关键要素，在真正开始动笔写一个故事的时候，我们往往需要花很多的时间去研究人物。写剧本有两种方法，一种是先有情节的想法，再按照这个想法去创造人物，就是我们通常所说的大情节式的剧本，一切都以推动剧情线索的发展为目的，人物是为剧情服务的；另一种方法就是创造一个人物，从人物身上寻找需求、动机去创造故事。比如，罗曼·波兰斯基的《钢琴师》，罗曼·波兰斯基关注大屠杀中的幸存者，并找到了一名幸存者的回忆录，以此为原点与罗恩一起创作了这个剧本。索菲亚·科波拉的《迷失东京》同样也是这种类型，索菲亚先有了一个关于孤独的主题，于是她给出了一个规定情境，在这个情境里面创造出了人物，由人物来发展剧情，并最终形成了《迷失东京》这个关于孤独的故事。因此，我们也可以说，当你创造出一个人物，你就可以创造出一个故事。那么，让我们来看看应该如何创造出一个人物。

简单来说，我们需要先设计出想要的人物，然后再把他制造出来。设计人物就是你心目中的一幅蓝图，我们称之为人物的设置，在剧本（电影）中让你设计的人物活起来，我们称之为人物的构建。

人物的设置包括人物小传、人物维度、人物总谱。

人物的构建包括人物动作、人物揭示、人物弧光（人物命题）。

1.3.1.1 人物的设置

你必须试图让你的人物活起来，他甚至会和你对话，不止一个编剧有过这样的经历，当然，这一切都建立在你在动笔之前对人物所进行的一系列功课的基础之上。那么这个功课具体是什么呢？我们称之为"人物小传"或"人物前史"。这个前史里面的信息就像这个人物的档案，包括的他出生背景、成长教育、兴趣爱好，甚至他的血型和星座这样看上去微不足道的信息，都需要尽可能详细地在这个前史中罗列出来。必须了解人物的过去才能够发现其与现在的联系，当你对你的人物了解得越深入越细致的时候，你就对他应该在剧本里说怎样的话、做出怎样的行为有了更清晰的判断。

① **人物小传**

如果说剧本描写的是人物的现在时和将来时，那么人物小传可以看做是人物的过去时和现在时。撰写人物小传如同为人物建立一个数据库档案，人物在剧中的行为依据就来源于这个档案。人物应具有三重性，即人物的社会、心理和身体特征。

社会特征包含了社会阶层、职业、教育、家庭、宗教、种族、国籍。你可以选择你感兴趣或关心的某个群体的人物，比如你对律师这个群体有兴趣，你可以把你的人物设定为一个律师。然后我们就开始为这个律师的角色创造他的前史。他出生在一个怎样的家庭，他父母的职业是怎样的，家庭条件如何，他在一个怎样的地方长大？是什么原因让他选择了律师这个职业，等等。同时还要提到的是设定人物的时代环境背景。我们都生活在历史中，没有人可以脱离社会和时代，因此，在不同的时代背景下，即便是完全相同的一个人，也会对同一件事情做出不同的选择和判断。

心理和身体可视为内在的和外在的。内在包含了人物的性格特征、观点、态度、戏剧性需求。外在包含了肤色、头发、五官、身高、体重、举止、外形（缺陷）、个人生活和私生活。

通过创造人物传记来形成你的人物，然后再通过他们的职业生活、个人生活和私生活来展现人物。

② **人物维度**

现在可能已经有了一个相对完整的人物设定，那么，让我们来考察一下人物维度是否足够丰富。何为维度？维度是指矛盾，深层性格中的矛盾，人物塑造和深层性格之间的矛盾。换一句话来解释，就是这个人是否足够有吸引力，如果他一眼被观众看穿了，那么在接下来的120分钟里面观众也就不再期待什么了。在剧作中，并不需要每一个人物都是多维度的。在人物维度的角度上，我们可以把戏剧角色分为三个类型。

简单人物：也可以称为概念化人物，比如一个警察，这种人物在我们的头脑里已经有了明确的形象和形态，也就是说他只有一个维度，并且是一成不变的。

类型人物：这种类型的人物有一定的性格，或者性格缺陷，剧中的人物可能从头到尾都没有改变过，但至少他们是有两个维度的。

复杂人物：这种类型的人物拥有多种性格特质，拥有多重动机，性格有变化，这种类型的人物我们可以称之为三维人物或者叫多维人物。多维人物是编剧们日思夜想的目标，谁都不希望自己笔下的人物是个干瘪无趣的家伙。举个最简单的例子，一个美丽的姑娘，如果她仅仅是一个平庸的美丽的姑娘，她就是一个扁平的人物，观众可能在5分钟之内就会对她失去兴趣，但，如果她是一个牛津大学毕业的某王室的公主，而且非常独立甚至叛逆，她顶住各种压力前往美国决定要做一名摇滚女歌手，显而易见哪一个角色会更让观众感兴趣。

多维度的人物性格或行为中的矛盾会锁定观众的注意力，主人公必须是全体人物中维度最多的一个人物。配角的设置旨在描画中心人物的复杂维。维也可以通过一个场景或背景与

人物之间的对照来展现，比如把一个正统的人放置在一个怪异的背景下。

③ 人物总谱

人物总谱指的是故事中所有人物之间的关系架构，人物不是单独产生然后再相遇的，主人公是总谱中的核心人物，所有配角的存在都是围绕着建构主人公而存在的。设计主人公和配角之前，我们先要想想如何处理这个总谱的架构，他就像一个星系的运作一样，恒星的周围环绕着众多的行星，这些行星有正面角色也有反面角色，他们的存在都在为帮助刻画主人公多维度性格的某一方面起到推波助澜的作用。

举一个例子，如果你要塑造一个勇敢的斗士作为你的主人公，那么，你就需要同时设定一个同样强大的反面角色，反面角色越强大越能够激发主人公的强大。如果你的主人公挑战一个弱不禁风的小流氓并且获得了胜利，这样的主人公相信不会征服观众的心，因为他所面对的阻碍太不起眼。或许你会说我的主人公并不是只有这样的实力，但事实是，观众只看到了他打败小流氓的故事，因此你的主人公的真实实力并没有得以展现，所以你需要的是一个真正的对手，一个无比狡猾邪恶的坏蛋，或者一个手下高手如云的黑帮老大，只有他们才能成就你的主人公的强大和勇敢。

而当你需要塑造一个复杂多维的主人公时，你就必须设定几个具有不同性格特征的配角来激发主人公不同维度的性格，一个人在面对自己亲人和面对自己的同事朋友或者面对敌人的时候所展现的内在特征都是不一样的，一个面对敌人毫不留情甚至冷血的战士在自己的妻儿面前会展现其内心的另一面，因此，我们想要塑造主人公的哪些性格维度，就需要为之设计不同类型的配角。

配角的设计可以是单一维度也可以是多维度的，不要轻视这些配角的设计，他们之间也需要互相依存、相互成就。每一个人物都要尽可能物尽其用，在为主角服务的同时也可以为其他配角服务，从而形成一个完整的人物总谱，就像一个星系一样，按照某种规律在运行。

如果我们把人物总谱的架构做一个系统性的归类，我们首先可以把人物分为主体、客体、对立体、接受体、辅助体、输出体之类。这六类人物中前三类起到至关重要的作用，举一个例子，王子希望和美丽的公主结婚过上幸福的生活，王子就是主体，客体是两个人幸福的生活（王子的目标）以及公主，同时公主也是接受体。美丽的公主被怪兽绑架，怪兽阻碍了王子实现目标，因此怪兽是对立体。王子在营救公主的过程中，得到了山林好汉的相助，山林好汉是辅助体。而输出体其实是一个抽象的人物，他代表的是人物之间的关系所产生的价值体系，这个故事的输出体可理解为爱情的伟大力量。

当我们设定了主体之后，按照主体的人物命题就可以按照这样的人物关系的结构去设定对立体、客体、接受体，当这个三角关系设定完之后再去补充辅助体。

1.3.1.2 人物的构建

① 人物动作

也有人说，动作即人物。一个人如何，在于他做了什么，而不是他说了什么。电影的媒

介决定了剧本不像小说，可以通过心理描写去刻画人物，我们是用影像在讲故事，因此我们必须展现人物是如何采取行动应对他（她）在故事发展过程中所遇到并克服事件的行动。

人物的本质是动作，一个人的行为表明了他是怎样的人，人物内心的需求往往也会在动作上反映。比如说一个女人收到了一个大公司的工作邀请，但她为了这份工作要远离自己的家乡和一段5年的感情，她犹豫了1周后决定接受这份工作，当她把车停在机场的停车场时，发现车钥匙被锁在了车里。其实这件事就能说明她并不想离开。建立在独特性格基础之上的每一个动作和话语都可以扩大我们对人物的认识和理解。

来自每一个人物的反应都应该是独立的，而且具有明显的区别。没有两个人物会做出同样的反应，因为没有两个人物会对任何事情持有同样的态度。每一个人物都是一个个体，具有非她莫属的人生观，每一个人物的特有反应必须与其他所有人的反应形成对照。

② 人物揭示

假设一种生物能够潜入大脑，从而完全了解一个个体——梦、恐惧、优点和弱点，我们可以称之为心灵虫。它能够创造出一个具体的事件，这个事件的发生完全符合那个人特有的本性，将会引发一场独一无二的探险，让他踏上一条求索之路，迫使他竭尽全力去赢得一个丰富而深刻的人生。这一索求无论是以悲剧还是完满告终，都一定能揭示出他的人性。作为一个作者，我们需要成为笔下人物的心灵虫。我们要潜入人物的心灵，发现他的各个面，创造出符合他本性的事件——激励事件。

多维人物的内在面必须在某些特定场合和事件的压迫下才会展现出来，压力越大选择越能深刻而真实地揭示其性格特征。就如同一个人面对地上的一元钱和一箱钱的时候，后者才能真正揭示其是否具有拾金不昧精神的试金石。也如同男女相爱时，总喜欢抛出自己和对方亲人落水时先救谁这样的非常规情境一样，但这个问题本身就没有理解到人物揭示的基本原理，也就是人物动作即人物，人物在这样假设的情境下无法产生动作，因而也无法真正揭示人物。

激励事件必须彻底打破主人公生活中的各种力量平衡，不痛不痒的事件、没有改变主人公生活轨迹的事件都不能称之为激励事件。比如一个人因为生活无聊决定去国外旅行，这个事件看似改变了他的生活轨迹，但实际上没有改变他生活中的平衡，包括他的社会价值、社会地位、社会关系等，然而，如果他是因为一次误会被缉拿而逃亡国外，那么这件事则可以称为激励事件，逃亡使他的生活平衡被彻底打破。

激励事件的反应动作，人物需要对激励事件做出反应动作，面对一个事件，我们有非常多的反应动作可以选择，似乎每一个都是可能的，那么，这个人物的反应动作则必须遵循我们的人物命题，一个王子深爱的女子被怪兽绑架了，面对这样的激励事件，王子可以选择舍命相救，也可以选择置之不理。如果我们的人物命题是讲一个不负责任的王子因为爱情的力量而变得勇敢，那么，他的反应动作就是去营救这个女子。如果我们要挖掘更深层的人性，那么人物的反应动作可以看做两个层面，一个是自觉的欲望，另一个是不自觉的欲望。比如，

当男人的妻子和自己的母亲同时落水时,男子选择了搭救自己的妻子,从这个动作的表层来看,男子更爱自己的妻子,但如果我们设定这个男子的一切事业都是因为妻子的家业而开展的,也就是说妻子的生死影响了自己的前途,那么这个不自觉的欲望可以被理解为他搭救的是自己的前途。

③ 人物弧光(人物命题)

转变、改变是我们人类的一个重要方向,"我想成为一个更好的人"似乎是大多数人的内心诉求,是我们生活永恒的定律。人物弧光指的就是剧本中主要角色从故事开端到结尾时所产生的心理变化。

往往一个剧本中主要角色的人物弧光承载了作者的核心创作动机和故事命题,反过来说,作者在建构人物的时候需要非常明确人物弧光的起点、方向和终点,用于指导人物沿着作者确定的方向前进。

举例说明,剧本的开端男主角是一个叛逆不羁,对身边的人充满敌意和不安全感的青春期男孩,在经历了伤害和被伤害之后,男主角的内心接近崩溃的边缘,随着女主角的出现,男主角经历了某些事情,最终他走出了内心的阴霾,开始接纳并理解身边的人。

我们以这个人物为例提出几个问题来做检验。① 在剧本发展的过程中,你的人物是否发生了改变?② 是怎样改变的?③ 是否清楚地将其表达出来?④ 是否在人物的框架内改变?

男主角发生了改变,从一个叛逆不羁、对身边的人充满不信任和敌意的少年转变成一个能够接纳世界也被世界接纳的男人。从剧本开端的时候他对身边人的敌意到结尾时他接纳了一个女孩对他的感情并理解了身边的人,非常清楚地看到了他的转变。同时这个转变也是在框架内的,如果他变成了一个高尚伟大的人,那么就完全不符合这个人物的设定框架。

人物弧线的类型可以归纳为五种。第一种是教育情节电影,改变对生活、对自己、对社会的态度,从负面转为正面。第二种是幻灭情节电影,开始认为生命有意义,到最后却通过一系列事件,信仰被毁灭,出现悲剧情节,对生命有了负面的态度。第三种是成长情节电影,讲一个人如何走向成熟。第四种是救赎情节电影,是一个道德转换的过程,可能是一个罪犯在经历一系列事件后变成了好人。第五种是堕落情节电影,开始是个好人,但最后变成了坏人。

1.3.2 结构

戏剧结构就是整合情节的一种系统,用一种类似线形的关系把事件与事件连接起来,组成完整剧情。对于结构的处理方式有很多操作方法和技巧,主要包括结构体系的机能,比如省略、闪回等;戏剧手法的运用,比如突变、伏笔、转机、悬念等;经典三幕剧、多幕剧结构等。

1.3.2.1 时间和时序性的安排

一般来说荧幕时间小于真实时间,一部120分钟的电影可以展现一个长达数月、数年甚

至数十年的故事，能够做到这一点首先就需要善于管理时间，其中最为重要的手段就是省略。从本质上来说，省略是一个结构性的工具，它可以用以推动叙述，同时还能够让剧作家最快地达到剧情的核心内容。

对于省略的运用有两个主要的方式。一是情节之间的省略，这也是最经常使用的，因为这种省略是情节之间被有意识地省略掉的过渡，也是情景之间转换的结点。这是一种非常有效的写作方式，即在情节开端稍费笔墨来介绍一些必要元素的信息，以免在后面重复叙述，之后就要毫不留情地删掉所有作者认为与剧情发展无关的情节叙述。比如，在开篇作者会花上5分钟去描述一个生活混乱的男主角是如何开始他的一天的，这是对人物建制有帮助的信息，然而在接下来的情节当中，如何起床这件事就没有任何必要再进行重复的描写了，除非它改变了故事发展的方向。

二是时间进程的省略，也就是针对一个叙事事件进行缩略。这同样是使叙事时间大大小于真实时间的重要手法，比如我们要叙述一个人把十个箱子搬上货车的事件，我们不需要逐一描写搬运十个箱子的全过程，只需要描述搬运一个箱子的动作以及最终十个箱子被放置在货车上的结果，就已经可以清晰地交代了一个人搬运十个箱子到货车上这个事件。

和省略相反的手法就是扩展，我们经常会看到"最后1分钟营救"的惯用剧情，通常这"1分钟的故事"都要占用10分钟左右的荧幕时间，这就是对重点剧情进行扩展，延长了叙事时间。

另一个处理叙述时序性的手法就是闪回。这是一个古老的方法，故事中的角色在对话时插入对话性闪回，使角色成为故事的叙述者，向观众讲述自己的经历。另外，通过视觉性闪回展现之前发生的一些情节片段，一些比较懒惰的剧作家倾向于用这种方法来告诉观众一些遗漏的信息，而不是从全局的角度来进行结构安排。然而这并不代表这个手法已经被淘汰，在好莱坞，它依然是一种常用的叙述手段。对于叙述中闪回最成功的使用，就是能通过闪回对人物心理和性格进行更为深刻到位地叙述，使得人物更加丰满。

1.3.2.2 叙述的配置管理

叙述最终极的目标就是要对所有的戏剧元素、信息、主题进行处理，使它们融为一体，成为戏剧。为了达到这个目的，在叙述的配置管理上，我们可以控制其长度、复杂性，以及场景时序。

场次的筛选和排列顺序能够决定情节，同时也确立了剧本结构。调换情节中的场景时序甚至会影响到整个剧情的走向。以一个简单的例子来说明，一个女人一直暗恋并追随着一个男人，这个男人惹下了命案并开始准备逃亡，女人一直坚信男人是无辜的，如果我们在逃亡前安插一个情节——女人发现男人有罪的证据，那么这就会变成一个女主角为了爱情，明知男主角有罪却依然要和他浪迹天涯的爱情故事，但如果我们把这个情节安插在逃亡之后，女主角才发现男主角有罪，这就是另外一个故事了。

转向，是指通常无预见的叙述方向上的突然转变。一般来说，戏剧中的转向是厄运的昭示，这个与预期和愿望相反的事件在结构组织上一定是必要的而且是可能的。转向又被称作情节拐点，它代表了情节上的重要环节。从叙事功能上来说，转向可以大大增加观众的紧张感，并激发其对于人物命运走向的兴趣，它不仅可以推动矛盾冲突的升级，也可以成为化解冲突矛盾的解决方式。当然，不符合逻辑或者生硬地转向往往会成为剧本中的败笔和陈词滥调的典范，比如某些港产片中总是在最后关头就会出现的正义力量——警察。

悬念，使用悬念的成败取决于编剧为其所做的铺陈。实际上，悬念的基础就是观众知道将要发生的事情，而且并不希望发生，与此同时剧中人并不知道。在这个问题上，悬念大师希区柯克曾经这样分析过悬念与惊讶之间的不同，"比如说我们正在聊天，这个时候，一颗炸弹在桌下爆炸，这件事之前我们并不知道，观众也一样，炸弹就是突然爆炸。这件事就会使观众惊讶。而另一种情况是，同样的背景，但事先已经知道了在桌子底下有一颗炸弹，这时候，我们进入了一个悬念，因为其实观众是在耐心地等待炸弹的爆炸。第一种情况下，我们呈现给观众的是15秒的惊讶，而后一种情况我们给观众的是15秒的悬念"。

次要情节也是支持主题的戏剧元素，它处于主要情节外围，通过外围事件对主要情节进行补充叙事和强化，或者可以通过对比、隐喻等手法使主要情节更突出，主题更深化。

1.3.2.3　经典三段式结构

对于三段式的最原始定义来自于约2500年前的亚里士多德，目前大部分的创作也都符合亚里士多德的描述。三段式的结构安排在当代美国以及其他地方已经被广泛地运用。美国著名编剧悉德菲尔德对于三段式有非常简洁明确的描述，他以一个120页的剧本为例来描述。

开始即第一段，展开，1~30页；

中部即第二段，剧情发展，30~90页；

结尾即第三段，冲突的解决和尾声，90~120页。

在第一段中，编剧会尽可能地提供给观众一些重要的信息，以加强对于剧本情节的理解，包括主题、环境氛围、人物、场景、表达风格和全剧的基调。在悉德菲尔德剧本的前15页完成了上述元素的交代，同时也开始了情节的展开，通过一些疑点来引发观众的兴趣和好奇。第一段经常会以一个突发事件作为结尾，从而引出第二部分的情节展开。和其他的部分一样，剧本的第一部分必须以事件为中心，展开全剧的内部冲突。

第二段是最长的一部分，伴随着一系列剧情的突变，情节被越来越猛烈地推向高潮，而高潮也意味着临近尾声。第二段是情节发展的部分，充满着冲突障碍和困难，主人公不断地进行克服和超越，全剧的主旨得到深化。

通常来说，第二段会以一个"转折点"开始，这个转折点是对剧本结构起着重要作用的事件，因为它推动整个剧情朝着一个观众无法预见的新方向前进。

第三段的作用是让冲突全面爆发，将情节带入高潮，其长度短于第二段，编剧对其必须给予特别注意，因为所有的故事线索必须以连贯的方式集中在一起。在你动笔写故事之前，

对于结局就应该胸有成竹。

1.3.2.4　结构与大纲

另一个结构安排上不可忽略的技术就是大纲写作。大纲是对于事件、人物、目的的一个概括性总结，用较短的篇幅迅速概括出通篇的内容。准确地说，大纲是在你动笔写作剧本之前必须要做的事情。通过大纲可以逐一列出按照顺序发生的一系列事件，并且能够以此来确保整个剧本的情节平衡。大纲的形式有很多种，这里主要介绍两种比较常见的形式。

简略型大纲，通常仅有半页纸的短小型大纲，这种大纲应当能够浓缩剧本的精髓，用简短概括的语言叙述。下面以戈达尔的《筋疲力尽》为例。

"在巴黎的一对情侣，女孩是《纽约先驱坛报》的推销员，男孩则是杀害了一名警察的盗车贼。后来女孩向警察告发了她的情人。"

尽管叙述非常简短，而且没有涉及危机或者情节，大纲中的每个句子都是主题线索，最重要的信息都包括了，而所有内容又都留有悬念。

分幕式大纲，只用一句话对于剧本的每个场景进行概述，因此又称"一句话大纲"。

"一句话大纲"是非常重要的写作工具！没有它就无法看清你的故事和情节设置，通过把每个场景里发生的事只用一句话言简意赅地描述，你就可以将故事的全貌一览无遗。

有了"一句话大纲"之后，你便可以把每个场景的概述写在一张白纸片上，接下来，你可以像做游戏一样来任意调整你的叙事结构，你可以尝试把两个场景的顺序对调，看一下会产生怎样的叙事效果，也可以任意删除或增加一个场景，这就是一句话大纲最神奇的地方，它可以帮助你思考和改善剧本结构，在你真正动笔写剧本之前。

如何才能最有效地概括每一个场景的重要内容和信息？在后面的章节里面，我们会讨论如何描写一个场景，或者说如何建构一个场景，当我们了解了每个场景内所承载的信息传递功能之后，我们就会很清楚如何将每个场景概括成一句简短的文字了。

1.3.3　冲突

1.3.3.1　故事的推动力

在前文中对于冲突的定义已经做了解释。那么，冲突在故事中起到了怎样的作用呢？按照剧本创作时考虑的顺序进行排列，居于首位的是人物，其次是目的，然后是障碍、冲突和解决，这是戏剧的五大元素。居于首位的人物决定了第二元素目的，目的决定障碍，以此类推。也就是说，冲突本身无法对人物性格起到决定性作用。那冲突为何被称为故事的推动力呢？

我们需要抛出一个物理学的原理，即作用力与反作用力。人物和目的这一组元素可以视为作用力，障碍和冲突这一组元素可以视为反作用力。也就是说，当人物的发展遇到障碍或者出现对峙局面的时候，人物的性格才能够充分地展现，一个强大的人只有和另一个同样强大的对手对峙的时候才能充分体现他的强大，就如同一个武林高手只是击败了几个虾兵蟹将

是无法展现其真实实力的,只有另一个武功盖世的高手和他交手才能逼迫他使出浑身解数,最大化地展现他深不可测的武功。人物出场后便带着目的随着剧情发展向前走,如果他一帆风顺,这就是一个失败的剧本,主人公的形象只有通过他遇到的困难(障碍)以及不断出现的冲突树立起来,因此,障碍是必需品,障碍出现即引发冲突,冲突的发展和解决决定了剧情的走向。

就是这样一个辩证的关系,虽然人物和目的决定了障碍的设置,但是障碍和冲突的设置反过来影响着人物和目的,障碍和冲突虽然不会使人物性格发生本质的改变,但事实上,人物性格的维度是依赖这些障碍和冲突来体现的,而所设定的障碍决定了冲突,冲突的走向和解决实际上就是故事情节的走向,因此我们说冲突是故事的推动力。

1.3.3.2 如何设置冲突

对抗的原理:主人公及故事的智慧魅力和情感魅力取决于对抗力量对它们的影响,应与之相当。

人性从根本上来说是保守的,我们绝不会去做不必要的事,绝不会去冒不必要的风险,绝不会进行不必要的改变。很简单,如果有容易的方法可以得到我们想要的东西,为什么要采用困难的方法?人物的本性、内在和潜质在日常生活和小波浪中是无法被激发出来的,那么,什么东西才会使一个人物得到充分展现?什么东西将会把一个没有生命力的剧本激活呢?这两个问题的答案都存在于故事的负面力量中。

前文中我们说过,和人物以及目的相对应的是障碍以及冲突,我们可以把障碍看做是一种和人物对抗的力量,这个力量越强大越复杂,人物和故事必定会展现发展得越充分。

"对抗的力量"这个概念不一定是指一个具体的反面人物或者坏蛋,而是一个抽象的概念,是对抗人物意志和欲望的各种力量的总和。寻找这个对抗的力量可以从人物内心的冲突开始,首先在生活中,往往自己是自己最大的敌人,比如无法达成的意愿;其次是人际的冲突,如与朋友、同事、家人之间的冲突最后是来自社会的压力、限制、如法律规则、制度,等等。从小到大、从内到外把它们全部罗列出来,再进行选择及组合,构成"对抗力量"。

如何确保对抗力量在故事中足够强大?这是故事的核心价值。主人公代表正义,对抗力量代表邪恶,对抗力量是否就是正义的对立面这个层面?怎样的邪恶力量才足够强大呢?假设说正面力量是正义,正义的反面就是不公平,比如灰色地带、种族主义、官僚主义、偏见等,但是这还远远不够,我们再进一步寻找,正义的矛盾面,比如罪恶、犯罪等。这种力量显然已经比偏见要大得多,然而,这是极致的力量了吗?答案是否定的。我们还要再进一步探究,比矛盾面更深一层的是负面的负面。一种具有双重负面性的对抗力量,这不是一道数学题,双重负面并不能得到正面,相反,它是一种极致的负面。正义的双重负面是强权专制,是一种人性黑暗势力的极限。

一个在冲突的深度和广度上达到人生体验极限的故事必须依循以下模式来进展,这一模式必须包括相反价值、矛盾价值和双重否定价值。

我们再以爱为正面力量探讨一下对抗力量的形态。首先我们寻找爱的相反价值，比如冷漠，那么爱的矛盾价值就是恨。爱与恨的对抗，也是我们在很多剧本中经常看见的一组元素，可是这还不够，我们再继续深入，去挖掘爱的双重负面价值。假设有两种人，一种很直接地恨你，另一种是明明恨你却还要假装爱你的人，相比较而言，第二种才是爱的双重负面价值，因为他不仅是恨，还充满了虚伪和谎言。

因此，在我们探讨对抗的力量时，不妨以这样的思路来逐步深入，让人物所遭遇的障碍不断升级，最终遇到极致的反面对抗力量，也使得情节推向戏剧冲突的最高潮。

解决意味着冲突的结束，也意味着情节的尾声，如何设计冲突的解决就是在设计你的结局。电影结构的定义是，一系列互为相关联的偶然事故，情节和大事件按线性安排，最后导致一个戏剧性的结局。在剧本的初步概念形成的时候，当你努力地将这一构思转换成一个充满戏剧性的故事时，你其实是在做出一个创造性的选择、一个决定，决定故事的结局将会怎样。我们可以问自己很多问题帮助自己来做出选择，冲突的解决方法是什么？人物是生是死？结婚了还是离婚了？是否赢得了比赛？是否安全回到家乡？是否在劫案中逃脱了法网？是否找到了罪犯并绳之以法？不要等到写结局的时候才去思考写一个怎样的结局，他必须在你写序幕的时候已经完整地出现在你的脑海中了。当你选择了某种结局的方式，其实就是选择了某种态度和观点，包括对人物的态度、对核心主题的态度。

1.3.4　场景叙述

电影由若干个场景单元组成。每一个场景都是叙事链条上的一个节，它又由一个或多个事件组成。每一个单元相对整个故事有自己具体的功能，哪怕很小，对于整个作品而言也是有重要意义的。

一个场景并不是指在一个地方发生的一个事件，一个场景可以包含若干个场地的变化，但无论其场地的变化如何，它都必须是一个单一的故事事件，而且真正完整的场景必须加剧人物行为的强度，并改变人物行为的风险价值。比如说，在场景的开端，主角为了得到某一样东西只需要掏出100元钱，然而，到了场景的结尾，他可能不仅要掏出100元钱，还要搭上自己的生命安全。这就是所谓人物行为的风险价值的改变。

如何着手来创作一个场景呢？首先要创作场景的来龙去脉，然后再决定内容，及发生了什么。所谓来龙去脉，我们可以反问自己一些问题，如场景的目的是什么？为什么要这个场景？它是如何推动故事向前发展的？在场景的主体中都发生了什么事情？这个场景中他（她）的目的是什么？为什么他（她）要出现在这个场景？是为了推动故事发展还是揭示人物的相关信息？总结这些问题，我们可以将写作一个场景应该具备的基本元素概括为以下几个方面。

① 推动故事前进。每一个场景的结尾相对于开头都必须产生一定的变化，这个变化必须是对故事发展起到作用的，比如开头的时候一对夫妻想要买一套房子，而结尾时，他们分手

了，故事因此而继续发展下去，但如果开头的时候一个女人在喝一杯牛奶，结尾时她喝完了，这个故事就没有往前发展，除非她喝完之后获得了超能力。

② 戏剧冲突。我们需要在每一个场景中尽可能地强化戏剧张力，所谓戏剧张力就像是用螺丝刀去拧紧一颗螺丝，场景开头的时候螺丝是松的，而到了结尾的时候，螺丝拧得更紧了，也就是让观众的情绪更加紧张和投入了。

③ 透露人物信息，刻画人物形象。我们为人物编写了人物前史，设定了人物的外部性格和内部性格，还有复杂的人物总谱和人物关系，这些看似和剧情没有直接关系的信息实际上都在帮助剧情发展，每一个场景都承载着呈示这些信息的功能。

在某一个场景中，我们能够表现人物的职业生活、个人生活或私生活的哪些方面呢？每一个场景都像是钻石的一个切面，从不同的角度和层次去建构一个完整且立体的人物。

④ 呈示与铺垫。每一个故事都有它自身的起点，但我们在写故事的时候，会根据不同的情况来选择一个剧本中的故事起点，也可以称之为"切入点"。这个"切入点"即剧本的开端，对于观众来说，故事中的一切都是新鲜和未知的，因此我们需要提供一些信息和素材吸引观众的注意力并帮助观众理解剧情。因此我们在故事的开篇需要大量的信息呈示和对故事情节的连续铺垫。然而，我们必须遵守"以行动的方式来铺垫""让铺垫不像铺垫"等技巧，掩盖作者提供素材给观众的动机，尽量做到不露痕迹，避免让观众感觉到是作者在介绍素材。好莱坞称之为走私素材。

⑤ 文本与潜文本。"观物不可皮相"这一原理提醒银幕作家时刻牢记生活的两面性，一切事物都至少存在两个层面。因此他必须同时写出生活的双重性。首先他必须描写出生活可知觉的外表——画面、声音、活动和言谈。其次，他必须创造出具有自觉欲望和不自觉欲望的内心世界，简单来说，一个作者必须用一个栩栩如生的面具将人物的真实思想和感情隐藏在他们的言谈举止之后。

一句好莱坞老话这样说："如果一个场景是讲述那个场景所看到的东西，那么你可以把这一场景丢进垃圾桶里了。"作为讲故事的人，必须充当观众的导游，带领观众超越事物的表象，探究事物的真相，达到事物的所有层面，这种探究不是某一片刻的，而是要从故事的开始一直到故事主线的终点。因此，每一个场景都必须具备一个潜文本，一个与文本形成对照或者构成矛盾的内在生活。

当我们考虑了以上五个元素之后就可以开始着手写某一个场景，任何场景都处在特定的空间和时间中。时间指的是你写的这一个场景发生在一天中的什么时间段？是早上、中午、傍晚还是夜晚？当你写完某一个场景的时候，你可以尝试改变一下时间点，一场爱人相遇的场景发生在早上和发生在夜晚会产生完全不同的情境感受和氛围，时间会改变一个场景的气氛，没有谁愿意在一大早坐在酒吧里面，这是一个不合时宜的选择。同样，空间的选择也会对你的场景产生重要的影响。你的场景发生在什么地方？办公室里？汽车里？海滩上？街道上？同样的故事发生在不同的场景里会产生不同的戏剧效果，如果你没有十足的把握去选择

一个最具特殊性的场景，不妨先使用一个普遍性的场景，比如两个情侣相遇的场景，最通俗的场景选择就是咖啡馆，这是一个很符合生活逻辑的场景选择，然后试想一下，我们想要加强故事的戏剧冲突，我们可以考虑把这两个人的相遇改在一辆长途汽车上，而这辆长途汽车因为故障而不得不停在了一个郊外的公路上，整夜地等待着救援的车辆。这样的相遇至少会比在咖啡馆更加难忘。

1.3.5 格式

剧作者的工作是写剧本，导演的工作是把剧本拍成电影，把纸上的字变成影片上的形象。摄影师的作用是决定场面的照明和摄影机的位置。很多初学者喜欢在剧本里描述摄影机角度或者拍摄的方法，诸如长镜头、特写、变焦之类的指示，以至于让人觉得他不知道编剧是干什么的。你不用尝试去告诉导演、摄影师或剪辑师该如何做他们的工作，你的工作就是写剧本，给他们提供足够的视觉信息，让他们能给纸上的文字赋予生命，让作品有声有色，你要清晰细致和富于感情地提供有力的视觉形象和戏剧动作。你可以不用考虑一场景中该有多少个镜头，是一组还是一个，你需要做的就是描绘一个场面，如"太阳从山后升起"，而导演可以用一个、两个或者十个不同的镜头从视觉上来获得"太阳从山后升起"的感觉。

对于初学者来说，另外一个误区就是文学化描述的文字。很多初学者在面对一个事物的描述上会想尽一切办法用文学修辞的办法将他心中的感受描绘出来。比如，"这是一个充满浪漫和爱意的清晨"。如果你善于用这样的方式去写作，可能你更适合去写小说，"充满浪漫和爱意"这种抽象性的描述是无法用具象的方式通过摄影机镜头来表现的，剧本的写作需要你用最简单的语言去描绘实质性的场景和戏剧动作，如果你心里面想的是一个充满浪漫和爱意的清晨，那你要学会将这个描述转换成实质性的描述，比如，"天蒙蒙亮，飘着小雨的早晨"。同理，对人物的描述也要避免使用抽象化的描述方式，比如"此时此刻他的心情有如过山车般跌宕起伏"，或许我们真的可以拍一个过山车，但这依然无法最直接通过画面去描述这个人物的状态。我们需要转化成具体的人物动作——"此时，他用颤抖着用双手抱着头，身体有点失控地坐在了板凳上。"

下面我们来看一个剧本的写作格式范例。

场一　日　外　亚利桑那沙漠
灼热的骄阳照在一望无际的沙漠上。远处，一辆吉普车穿过原野。
吉普车在灌木林和仙人掌中疾驰而过。

场二　日　内　吉普车内
乔莽撞地开着车，**安迪**坐在他身边，她是一个漂亮的20岁姑娘。
安迪（喊着）

还有多远啊？

乔

大概2小时吧，你怎么样？

安迪疲倦地微笑着。

安迪

我能坚持到。

突然，吉普车的电动机突突作响，他们担心地相互望着。

以上展示的是一个正确的、当代的、专业的好莱坞电影剧本的格式，这种格式其实只有几条重要的规则需要注意。

① 每一个场景的场景题头都必须标注场景的序号，如场一、场二等。

② 场景的时间，"日"或者"夜"，如果非常重要的时间段可以更细致地标明。

③ 使用"内"或者"外"标注场景属性，"内"表示内景，"外"表示外景，并标注出具体的场景地点名称。

④ 场景题头的下一行开始叙述场景或动作，出现新的人物的名字要加粗或者下划线。

⑤ 人物对话的部分需要居中，人物名字加粗，如果你想描述人物对话时的某种情感动作，诸如叫喊、愤怒等，都需要使用括弧。

⑥ 音响效果或者音乐效果加粗标注。

这些就是电影剧本的基本形式，它很简单，也很难，你可以去找一个标准的电影剧本抄上十页，熟悉一下这种写作的方式，或者也可以在电脑上下载一些专门的编剧写作软件，帮助你解决一些格式上的问题。

第 2 章
影视制作流程及制片管理

2.1 影视制作流程

影视制作看上去像是艺术创作的工作，但它的本质其实是一种商业行为，相对于艺术家的创作来说，影视制作有两个很重要的特征，一个是有明确的服务对象，比如客户或者观众，另外一个就是团队合作作业。因此，制造这个商业产品的过程如同工厂生产产品一样，需要遵守严格的生产流程和生产纪律。

在这个流程中，导演扮演的是产品总设计师的角色，而制片则扮演了生产总监的角色。制片必须对整个生产流程了如指掌，并能够应付在生产中遇到的一些状况，协助导演最终顺利完成产品的生产，很多人总是不理解制片这个职位所需要负责的工作内容，总结一句话就是，导演管创作，制片管生产。

不同类型的影视制作会有各自的制作流程，不同的剧组在流程管理上也有着不尽相同的模式和方法，但基本规律都是相似的，无论是电影、广告、电视剧，制作流程都可以分为：前期准备、拍摄、后期制作三个阶段。差异最大的可能就是在前期准备这一个流程中，电影的前期准备需要更多的时间去打磨剧本和筹集资金，广告制作的剧本就是广告创意，无论在难度和篇幅上都比电影要小很多，因此前期准备的时间周期会短很多，相对也容易很多。也有一边拍摄一边写剧本的剧组，当然，这些特例的流程不在我们参考的范围之内，作为初学者，按部就班地完成流程里的每一个步骤能够帮助你减少突发状况的产生，能帮助你节约制作资金，保障你顺利地完成产品生产。在接下来的章节中，我们会接触到一些最基本的制片

工作内容以及管理方法。

2.1.1 核定预算

一部影片的经费很大程度上决定影片的质量，因此在预算范围内如何控制和安排经费的使用是一位制片最重要的功课之一。制作一部影片的主要花费可以归为几大类别，见表2-1-1。

表2-1-1 分类预算表

A	制作准备 Pre-Production	
B	制作人员 Production Personnel	
C	演员 Talents	
D	海外和外地拍摄 Overseas&Outstation Travel	
E	器材 Equipment	
F	场景/道具/服装 Set/Props/Wardrobe	
G	胶片/冲印/胶转磁 Stock/Processing/TC	
H	后期制作 Online	
I	音乐 Music	
J	其他制作费用 Other Production Charges	

我们根据表2-1-1的顺序依次来分析有哪些钱必须花，哪些钱可以少花，哪些钱甚至可以不花。

A：制作准备

这一部分花费通常包括剧本撰写、分镜头绘制、主创人员会议的相关开支、堪景的相关开支等。如果你是一个商业电影或者广告剧组的制片，那么这部分的开销是很难避免的，你不可能要求你的导演及摄影师自己坐公交车去堪景，如果你想节约一点费用，那你可以选择自己做车夫。如果你是一个独立制片团队的制片，或许可以节约不少费用，如果导演可以写剧本并画分镜的话，那么这就已经省去了一笔开销；至于主创人员开会，就选择在自己家的客厅里；堪景方面，能走路的就尽量走路吧。

B：制作人员

这部分的花费通常要看这部影片的卡司（case）有多大，根据资金状况量力而为，精兵简政是减少开销的好办法。剧组人员的组成可以简单分为导演组、摄影组、美术组、灯光组、制片组、演员、其他。这是一个剧组最基本的人员配置，如果是一个大卡司的影片，那么每一个组里可能都会有几十个人员在工作，如果是独立制片团队，可能每个组只有一个组员，就是这个组的组长。

作为一个正规的电影或者广告团队的制片，一定要切记，不要试图通过克扣工资的方式来节约资金，这是最愚蠢的方法，因为每一个组员的工作都会直接影响到影片的质量，如果预算有限，那么就找合适价位的主创人员，并尽量减少助理的人数，如果是独立制片的团队，那么尝试去找一些志同道合的朋友来加入这个剧组，如果实在需要助理，就把家里的亲戚朋友们调动起来吧！

C：演员

这一部分可能是最大的开销，也可能是零开销！如果打算邀请几位国际巨星来参演，那么可能将会花费制作费用中的60%甚至更多来支付他们的费用，当然，这也是保证票房的手段之一。演员的费用从数百元到数百万，根据实际情况去做选择，找到好的演员，或者说是合适的演员是至关重要的，为之花费一笔开销也是值得的，但如果是低成本独立制片，倒是可以想想省钱的方法，比如找不知名的表演专业的学生来出演，他们的费用不会太高，也希望得到出演的机会，或者干脆去找非职业演员。

D：海外和外地拍摄

你所居住的城市可能并没有剧本中想要呈现的场景，比如原始森林、大草原、海滩等，那么，去外地拍摄就无法避免了，这必然将会增加制作成本，路费、食宿、当地导游或者制片都将是一笔不小的开支，但是如果这个场景对你的影片至关重要，那么就花费这笔钱吧！要事先做好当地饮食交通的功课，在不影响制作水平的前提下节省资金。

E：器材

我们应该感谢科技进步为我们的制作所带来的前所未有的便利性，在胶片时代，昂贵的器材和耗材是很多独立制片人望而却步的门槛。如今，数码科技的逐渐成熟，让我们可以拿起手上的手机就能拍摄高清格式的影片，也不乏有才之人用手机拍出令人惊艳的高水准影片，当然，更好的器材意味着更高的制作水准和创作的可能性。根据总体预算去做选择，如果是制作一部纪录片，一部高清摄录机和一些辅助摄影器材就足以胜任，但如果期待制作一部好莱坞水准的大制作电影，那么将需要租赁更昂贵的摄影机和辅助拍摄器材，还有灯光、发电车、斯坦尼康等。如

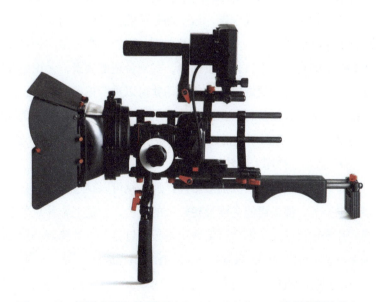

图2-1-1 低成本制作常用器材（Canon 5D Mark3 电影摄影套装）

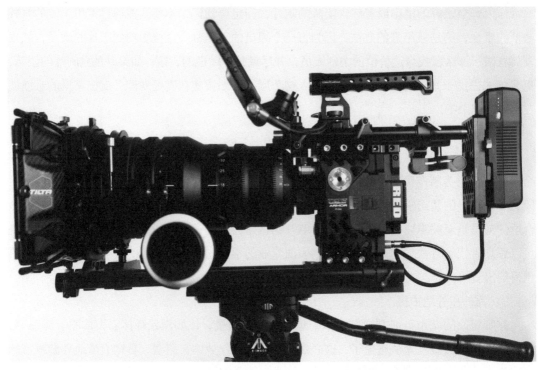

图2-1-2　常规影视制作器材（Red Epic电影摄影套装）

果不知道这些器材需要多少费用，可以列出一个清单，打电话咨询一下当地的器材租赁公司。顺便提一句，做制片往往还需要具备一定的砍价能力（图2-1-1、图2-1-2）。

F：场景、道具、服装

拍纪录片的团队最不用为这个项目发愁了，因为他们基本都是现成的，几乎可以说是零成本的。如果是电影或广告，这一部分可能会产生相当大的开销。先说说场景部分，通常有三种场景的选择，第一，棚内搭景拍摄，租赁一个大型的摄影棚，由美术指导负责搭建导演想要拍摄的场景；第二，实景拍摄，找到合适的实景，无论是室内还是室外，可能你只需要花很少的费用对场地做出小小的改动就可以进行拍摄。第三，室外搭景拍摄，这是投资最大的拍摄方法，曾经就有一个好莱坞剧组为了拍摄一部电影在美国的一个山坳里搭建了一座古代的日本村庄，而且所有搭建材料都是由日本空运到美国的，费用可想而知。

G：胶片、冲印、胶转磁

如果选择数码摄录机拍摄影片，那么就可以跳过这个部分了，但如果作品要上院线或者参加电影节，那么可能会涉及磁转胶的流程，就是把影片从数字文件转印到胶片上。如果选择胶片来拍摄影片，那么这笔费用是板上钉钉的，计算好要用多少胶片，不过不用担心，如果买多了是可以退的，只要把它们在冰箱里存放好。

H：后期制作

后期制作可以是无底洞也可以是零成本！如果要制作一部让人眼花缭乱的商业大制作，

那么可能要花费不少钱在后期特效和三维制作上，这些费用可能都是以秒为单位来计算的。而如果是制作一部低成本影片可以选择在自己的笔记本电脑上完成所有后期制作的工作，只需要把自己家的书房或者客厅清理出来，就可以变成一个简易的后期工作间了。如果导演不会操作剪辑软件，也可以把这个工作交给后期制作公司去完成，一般来说，他们是按照工时来计算费用的，至于需要多少工时，还是要看影片的长度以及难度。

I：音乐

对于小成本影片来说，音乐往往是个头疼的问题，购买音乐版权或者请专业的电影配乐师来作曲都是一笔不小的费用。切记不要使用没有版权的音乐，因为这样可能会导致你花更多的钱！

J：其他制作费用

这个项目是无法逃避的花销，剧组的每个人都必须吃饭，所以最基本的开销就是每天的餐饮费，当然还有路费、电费、停车费、人身保险费等。精打细算是制片另一项必不可少的技能！

尽可能预计好将要拍摄的周期，安排好每一件事，但也要做好不测风云的准备，预留出一个占总预算10%~20%的预备金。

2.1.2 招募成员

电影是一个团队合作的工程，他需要不同类型的专业人员所组成的一个团队来完成，当然也有极端的案例——整个剧组就只有一个人，这个人集编导摄美录于一身。一般情况下，需要招募合适的团队成员才能开始动工。先让我们来看一看一个完整剧组的架构。

团队可分为若干个小组，分别是导演组、制片组、摄影组、美术组、灯光组、录音组、演员组。

导演组的成员导演、导演助理、副导演、场记。

制片组的成员制片主任、制片助理、外联制片、生活制片、现场制片。

摄影组的成员摄影指导、掌机、摄影助理、跟焦员。

美术组的成员美术指导、美术助理、道具师、造型师、服装师、化妆师、置景师。

灯光组的成员灯光师、灯光助理。

录音组的成员录音师、录音助理。

除了这些主要的组员之外，其他成员还包括司机、场务、茶水和器材管理员等。

当了解了剧组成员的构成之后就可以开始组建团队了，在国内组建团队和在美国组建团队有一个很大的区别，就是国内没有很完善的公会制度，比如在美国，想找一个摄影师，可以委托美国摄影师公会寻找合适的人选，而在国内，更多的只能通过一些朋友关系去招募成员，因为大部分影视制作人员都是以自由职业者的身份在工作的，他们不隶属于某一家公司或者协会，很难通过某一个机构去寻找想合作的制作人员。现在国内也有一些网站和所谓的

协会，但这些机构的实际用途还达不到行业需求的标准。

学生团队或独立低成本制作很难达到一个完整团队的配置，这里面的因素可能有很多，人手不够，或者是没有相应的专业人士可以胜任某一些职位。以至于往往一个人要兼职若干个职位，这样的操作方式的确会对影片的制作带来许多困难，但这样的剧组其实也有大剧组无法比拟的优势，这样的剧组往往凝聚力更强、机动性更强，也更有活力和创造力，但是仍然要给大家一个建议，有几个职位上的人是需要独立的，即导演、制片、摄影、美术。也就是说无论如何还是先凑齐四个人才开始制作吧！特别是导演和制片这两个角色，往往是互相对立的，而且是完全不同的工作性质和思维模式，作为一个导演，要组建团队的话，首先需要找的就是一个制片，此时工作就已经完成一半了。

2.1.3　招募演员及试镜

国内的高等院校设有表演专业的并不多，且大多集中在北京、上海，想要找到合适的演员往往比找到团队成员还要困难，尤其是学生制作或独立低成本制作，由于缺少必要的经费，招募演员的渠道变得非常窄。国内虽然没有健全的演员工会，但是却有数量庞大的演员经纪公司，通过经纪公司可以挑选到适合自己影片的演员，并可以邀请他们来试镜。这种渠道招募到的演员有专业的也有半专业的，但都需要支付一笔不小的演员酬金，那么除了常规的演员经纪公司这样的招募渠道之外，还可以尝试几种招募方法，大学的话剧社、在网络论坛发布消息、即通过朋友或者朋友的朋友。

通过这些渠道，总是可以发掘到一些表演爱好者或者舞台剧演员，他们对表演有一定的认识和经验，不要企图让他们像职业演员一样可以任意塑造，与这样的演员合作最重要的地方在于要找到适合的人选，甚至可以在剧本阶段就开始物色演员，在剧本创作阶段就可以为了这个演员来定制人物的性格和形象，没有什么比本色出演更容易出彩了。

通常经纪公司都会为演员制作一份个人资料，包括演员的相貌、身高体重、表演经历等，也会有一部分演员有专门录制的Casting（试镜），类似一个视频的个人介绍。当挑选到认为合适的演员后，就可以安排他们试镜了。

有些演员戏路比较单一，他们只适合表演接近自己本人性格的角色，但也有些演员可以驾驭多种不同身份性格的角色，因此除了观察演员面对镜头的表现力，观察演员自身气质是否与剧中角色相符，还需要根据脚本现场排练一个段落，在适当的情境下，某些演员的潜力会被激发出来，得到意想不到的效果。另外，演员的造型也很重要，试镜的时候最好可以邀请造型师一起参与，给演员简单地做一下造型，也会让演员更容易进入自己的角色。

没有选中的演员也要和其保持联系，可以为他的资料建立一个存档，以备日后之需，这也是对来试镜的演员表示的一种谢意。

2.1.4 联系场地

影片拍摄的场地可分为实景拍摄和棚内拍摄两种。实景拍摄的好处是,真实感强,费用较少;缺点是,限制多,不可控因素多,可能会导致更多的交通费用。置景拍摄的好处是,限制少,不可控因素少,较少的交通费用,摄影自由度大;缺点是,花费大,真实感较弱。

低成本预算的影片,剧组人数较少,对摄影画面的要求更偏向于写实的影视作品,通常比较适合采用实景拍摄来完成,商业广告剧组有相对充足的预算,剧组的人数较多,对摄影灯光的要求较高,因此更适合棚内拍摄。早期的好莱坞电影基本也是以棚内拍摄为主,极少实景拍摄,让电影制作看上去更像是工厂生产线作业,随着电影艺术的发展,真实感以及场景的丰富性越来越重要,摄影器材也越来越轻便,实景拍摄开始逐渐成为主流,但这也意味着更高的资金成本和时间代价。

如何找到合适的实景地来拍摄?有经验的制片甚至美术指导可以很快告诉你哪里有你想找的场景,如果是公共场合的外景地,那么可能会牵涉到拍摄许可证的问题,比如火车站、飞机场、地铁、某些交通主干道、大型广场等。如果你是学生,那么就请所就读的学校为你开具一张拍摄证明,到当地的街道办或相关机关单位去申请拍摄许可证吧!如果是营业场所,例如餐馆、酒吧、理发店等,就需要你的制片来处理谈判的事宜了,通常你可以选择的就是在此地消费以换来拍摄的许可。

如果你的剧组有20个人,那么每个人都修剪一下头发的话相信是可以换来在一个理发店里内拍摄的许可的!如果你有一个强有力的赞助人给你足够的拍摄经费的话,那么大可以坐下来和经理直接谈判,以小时为单位洽谈拍摄场地的租金问题。当然实景拍摄也有很多是零开销的场地,比如开放的城市公园、郊外的田野,对了,还有你自己的家。

有充足制作预算以及较为庞大的剧组会选择在影棚置景拍摄。你可以在影棚中搭建所有你想要的场景,而不需要带着庞大的剧组在几个不同的外景地之间穿梭,而且不用担心会下雨,不用担心会遭到投诉或者驱赶,除非你没有按时支付影棚的租金。

2.1.5 道具、服装及化妆

服装、化妆这一系列的工作是开拍前的重要准备工作,一般由美术组来完成。主要的工作内容是对角色的造型进行设计。

道具是其中不可或缺的重要部分,有些道具甚至是影片叙事的关键元素,大部分常用道具在电影制片厂的道具库是可以租赁到的,很多道具师也有自己的专属道具库。但往往影片中会有一些特写的物件,无论尺寸、颜色还是造型都很难在道具库中找到心仪的,那就必须请道具师按照美术指导画的道具图纸来进行定制了。一定要预留多一点时间给这一部分的工作,有时候一个道具的制作可能要花费你好几天甚至好几周的时间。

服装也是一笔不小的开销,通常我们会要求演员自己准备一些服装,再由服装师进行选

择和搭配，如果你的制片有足够的谈判能力，不妨尝试一下和某些服装品牌进行洽谈，以赞助的形式提供一些服装，你只需要在片尾打上服装品牌的LOGO并鸣谢一下他们的慷慨赞助。

现代戏、城市戏对于化妆的要求相对简单，如果是恐怖片、武打片、科幻片等，那么你可能就需要花点时间研究特效化妆了。古装片可以联系当地的电影制片厂或者话剧舞团等机构，租赁年代服装或者特殊服装，如果你对造型的要求相当高的话，那么也可以请你的美术指导或者服装设计师自行设计订制服装，当然，这样的话你的制片可能会有些不开心了。

影视化妆和平面摄影化妆有较大的区别，一般现代戏的化妆都不需要对演员的脸进行太过艺术化的处理，更接近于生活的淡妆即可，因此如果你没有专职的化妆师也不必太担心，当下的女生不会化妆的应该很难找，她们几乎都可以做到带妆到场。男生的妆容更加简单，绝大多数情况下只需要用到粉底和吸油面纸。如果想拍摄一些战争场面、僵尸戏、怪兽之类的影片你就需要一个好的特效化妆师了，但你也需要有充足的资金预算来支付他的工资以及特效化妆所需要的一些耗材的费用。随便举个例子，一顶有头皮的仿真头发就需要接近五位数的价格。低成本制作的团队也不要灰心，没有资本可以用智慧去弥补，买不起专业的血浆可以去买鸡血或者番茄酱，用蛋清和纸巾加一点颜料就可以模拟被怪兽撕咬过的伤痕，类似的方法你可以在很多影视特效化妆发烧友的论坛里找到，总之，如果你真的有兴趣，资金就不是阻碍你的屏障。

2.2 制片管理

2.2.1 步骤

很多人都有表格恐惧症，可是电影制作有如工厂生产，必须做到有序和严谨，想要使拍摄流程顺利进行，务必填写几份制片表格，即使你的制片哪天闹肚子也不至于让整个剧组停顿下来。所以，在开拍之前，列出清单，做到井井有条，对每个细节核实再核实，待到影片开拍之际，你将比工资单上任何人都熟悉它，你要从任何可以预想到的角度去分析，预见可能出现的差错，采取措施防患于未然。作为制片，你所做的一切都是为了减少可能出现的问题。

制片计划表：从项目开始的第一天我们就必须规划好整个项目，从筹划到最终成片需要完成哪些工作，并且这些工作的流程及时间都必须按部就班。制片计划表可以让团队中的每一个人清晰地了解到自己该在什么时候完成什么工作，一切工作的安排以计划表为准（表2-2-1）。

表2-2-1 制片计划表

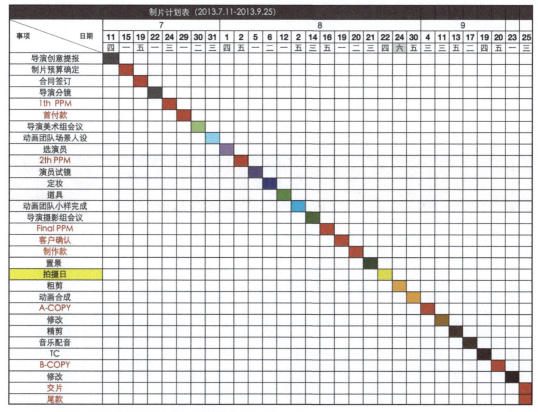

注：如遇不可抗力或客户款项推延则制作周期向后顺延。

剧本分景清单：影片拍摄的顺序不是按照剧本中的场景顺序来安排的，我们要考虑到各方面的因素来安排拍摄的顺序，因此需要制作剧本分景清单，将发生在同一场景的场次归纳在一起，比如，剧本中的第五场戏是在天台拍摄的，我们需要找到所有在天台拍摄的场次，比如第十场、第二十五场、都是在天台，那么，天台这个场景需要拍摄三场戏，它们分别是第五场、第十场和第二五场。完成这个工作之后，我们就可以来制作拍摄计划表了。

2.2.2 拍摄计划表

拍摄计划表可以看做是一个生产计划表，制片就是一个工厂的生产队长，对工厂每天需要完成的工作量谙熟于心。拍摄计划表大致包含每天需要完成多少个镜头、每个场景有多少个镜头、需要几天来完成、场景的拍摄顺序等（表2-2-2）。

拍摄顺序的安排通常需要考虑到以下几个因素。

场地因素，你的拍摄场地是否可以全天使用，或者只能在周末才能拍摄。

演员因素，演员的档期是需要考虑的重要因素，演员有时候可能需要把所有他的戏都安排在一个时间段内拍完，这样子的话，场地以及其他演员的时间都只能围着他转了。如果这

一切都值得这么去做,那就去安排吧。

天气因素,准确的天气预报是制片最好的朋友,天气很可能毁掉一切。尽可能在做计划的时候留出几场室内的戏作为临时调动的备案,如果出现天气状况不满意的时候不要停止剧组的工作,而是选择拍摄室内的场景,在拍摄的同时等待天气的好转。

磨合因素,在一个团队还没有经历磨合的时候,效率往往是很低下的,拍摄的质量也会受到影响,尽可能把并不那么重要的过场戏安排在最开始的阶段拍摄,用来磨合你的团队。

表2-2-2 拍摄计划表

序号	镜号	场景	分镜	画面描述	旁白/字幕	演员	景别/拍摄方式	美术		时间	备注
								服装/造型	美术/道具		
4	B7	798 706 北二街		红方A抱着钱哆哆嗦嗦地走在街上,路人回头望		于× 春× 李×× 叶× 宰××	小全/固 全/移	红方A造型一美式街头混混	麻袋	10:00 ~ 12:00	
5	B6	798 706 北二街		周围的人转头看着红方A怀里抱着的钱袋			近/拉				
		转场									
6	A14	黑桥C区		一堵高墙,扔出一条床单绑的绳子,老A冒出一个头来张望,用力爬上墙头,发现自己被勾住	你就会重蹈覆辙	常× 李×× 叶× 李× 吕××	中/固	精神病院患者 精神病院医生	床单	13:00 ~ 15:00	准备梯子
7	A16	黑桥C区		老A抬头一望,医生们早就站在墙外等他			小全/固拉				准备梯子

2.2.3 通告单

当制作完拍摄计划表之后，团队成员的工作时间表就产生了，并不是每一个演员和每一个工作人员都需要每天到达现场，因此你需要制作一个通告单，这就像是一个排兵布阵的计划，最好每天都有一个通告单，在前一天的晚上发出，通知第二天需要到现场的工作人员，以及到场的时间（表2-2-3）。

表2-2-3 《××××》剧组导演通告单

拍摄日期	月	日	出发时间	时	分	进场时间	时	分	集合地点		
拍摄场景						拍摄地点					
场镜顺序											
服装											
道具											
演员	化妆时间		交妆时间		进场时间	演员	化妆时间		交妆时间	进场时间	
群众演员									进场时间		
道具											
服装											
技术要求						备注					
摄影	美术		录音	照明	发电	化妆	服装	道具	置景	制片	导演

制片主任： 　　　　　　导演： 　　　　　　　　　　　　统筹：

当你能熟练地编写这些表格的内容时，你已经对影片制作的流程了如指掌了，但这并不

代表你就可以脱离这些表格了，它们会一直陪伴着你，不要厌烦它们，在拍摄的整个过程中，正是它们的存在默默保障拍摄的顺利进行，所有的工作人员都是以这些表格为准来进行自己的工作安排的，所以，如果你还没有学会填写表格的话，那么从现在开始努力研究吧！

2.3 案例分析

让我们来通过一个案例更清晰地了解关于影视制作的流程以及剧组相关部门的工作安排。

这是一个较为复杂的广告制作案例，影片中有一半以上的部分是需要通过三维动画和真人实拍相结合来实现的，因此这个项目在前期筹备和计划的时候就必须更加细致和精确，后期制作和三维制作的部门必须在分镜头脚本阶段就开始和导演一起工作。

广告制作和微电影、电影在制作流程上并没有非常大的差异。广告不像微电影或电影需要一个剧本，通常制作团队先拿到的就是一个创意稿，也可以看作是广告的剧本，接下来导演和制片就需要开始工作了，导演需要把这个"剧本"转换成一个清晰的分镜头脚本，因为它是整个剧组工作的基石，所有部门的工作都必须依照这个分镜头脚本来展开工作，而不是"剧本"。制片部门最需要的做的第一件事就是安排整个项目的制作周期表。这个项目的制作周期表见表2-3-1。

表2-3-1 项目制作周期表

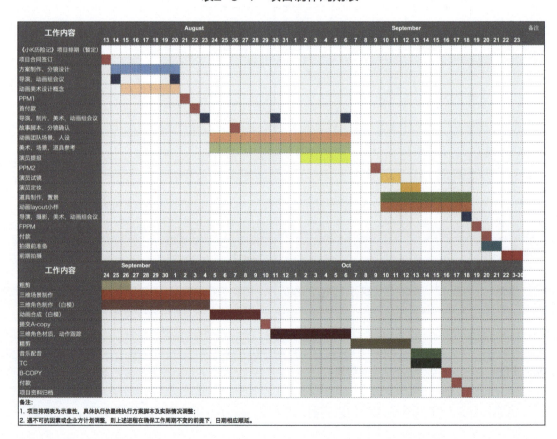

在制作这个周期表的时候,每个工种的阶段性工作完成日期都需要和各部门的负责人商量,这样制作出来的周期表才具有实效性,而不是制片部门单方面理想化的结果,当然,对于一个有经验的制片来说,即便是他独自制定的周期表也不会和实际进度有太大差距。

在这个项目中,动画部门在一开始就已经介入了,这是因为三维动画在影片中占有相当大的比例,因此,实拍部分的很多工作都需要配合动画部分,因此需要动画部门尽快完成相关工作的前期准备。其中最为重要的就是动画分镜脚本(表2-3-2)以及场景、角色概念图。

表2-3-2 分镜脚本(Storyboard)

序号	镜号	场景	分镜	画面描述	音乐/旁白/字幕	演员	景别/拍摄方式	美术 服装/造型	美术 美术/道具	后期特效	备注
1		儿童房		午后,在小男孩的房间里,小男孩的妈妈正在给小男孩讲着故事	从前	王潇娜 凯文	中景/手持	生活妆	故事书 产品包装袋		分切
2		儿童房		翻开书的封面,内页是三维的丛林场景,镜头推进书的内页	有一个叫小K的小勇士	王潇娜	近景/推		故事书	合成插图	推至插图满屏
3		三维场景一(草丛)		小K拨开树丛,看到一个奇异的世界,脸上流露出惊喜的表现		凯文	中景/固,拉	小K造型			视线从画右到画左
4		三维场景一(草丛)		就在小K准备踏进丛林的时候,面前出现了一只巨龙的背影		凯文	全景	小K造型			视线突然转向画右,吃惊状
5		三维场景一(草丛)		巨龙对着小K喷火,小K敏捷地举起左手,变出盾牌	他机智勇敢	凯文	大全	小K造型	蓝盾牌	盾牌合成	喷火光效,风效

续表

序号	镜号	场景	分镜	画面描述	音乐/旁白/字幕	演员	景别/拍摄方式	美术 服装/造型	美术 美术/道具	后期特效	备注
6		三维场景一（草丛）		小K用盾牌挡住了巨龙的火攻，灵机一动又变出了一个棒棒奶酪，把棒棒奶酪扔给巨龙		凯文	近景/跟甩	小K造型	蓝盾牌	棒棒糖，盾牌合成	喷火光效，风效
7				巨龙一口吞下棒棒奶酪，表情立刻转变了	无		特写				
8		三维场景一（草丛）		小K展开地图，对着巨龙微笑		凯文	近景	小K造型	地图		
9		三维场景一（草丛）		小K已经举着地图，指着地图比划，巨龙弯下腰来看地图，一边点头一边流口水	热情友善	凯文	中景	小K造型	地图		
10		蓝背		地图的全貌，上面标注了milkana farm的地标，地图被风吹走	无		特写/平移，固定		地图		蓝背景
11		三维场景二（高空）		巨龙背着小K飞跃了阿尔卑斯山脉上空		凯文	全/固，平移	小K造型	道具木马		风效
12		三维场景三（农场）		milkana农场，镜头前景小兔子跑向远处，小K和巨龙在远处摘棒棒奶酪	乐于分享	凯文	大全/摇	小K造型			

续表

序号	镜号	场景	分镜	画面描述	音乐/旁白/字幕	演员	景别/拍摄方式	服装/造型	美术/道具	后期特效	备注
13		三维场景三（农场）		小动物们围着小K，快乐地分享着美味的棒棒奶酪。镜头摇向天空	要做最棒的小勇士	凯文	小全/摇	小K造型		合成芝士棒棒糖	确定动物站位
14				液态的芝士飞向天空，包裹住蓝色的棒棒（产品demo）	每天给他百吉福棒棒奶酪	无					
15		儿童房		小K已经回到现实中，手中拿着棒棒奶酪开心地品尝着		凯文	特写	生活妆	芝士棒棒糖		
16		儿童房		蓝色棒棒上的公仔调皮地眨了一下眼	浓缩牛奶营养	凯文	大特	生活妆	芝士棒棒糖	棒棒糖特效合成	
17		儿童房		妈妈拿出一个新的棒棒奶酪，小K高兴地欢呼雀跃	更浓缩妈妈的爱	王潇娜 凯文	小全	生活妆		包装展示	分切
				画外圈入一个蓝色边框的爱心，爱心转变成Logo		王潇娜 凯文		生活妆		画外圈入一个蓝色边框的爱心	包装上的小K对着镜头调皮的眨眼
18				Logo定版	百吉福						

这个分镜脚本是在导演和动画团队的创作会沟通后由动画部门的分镜师制作的,有了这个基石之后,美术部门就可以开始工作了,美术部分的工作包括男主角服装造型的设计及制作、儿童房间的设计及置景,以及三维和实拍结合部分的实景搭建。动画部门则需要继续深化和完善角色的设定和场景的设定。

图2-3-1是分镜脚本中原画师创作的场景概念图,接下来场景设计师需要把它进一步深化。并以此风格为基础,设计其他几个场景(图2-3-2~图2-3-4)。

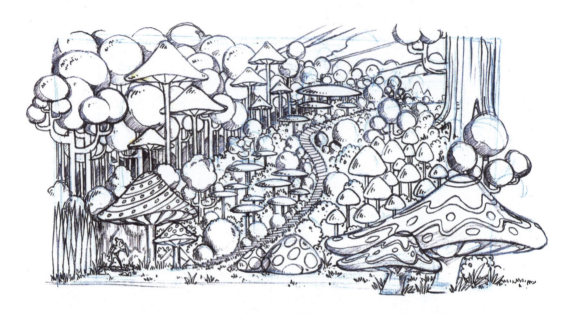

图2-3-1　场景概念图

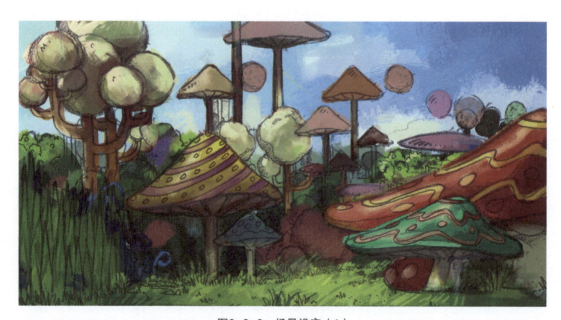

图2-3-2　场景设定(1)

第 2 章 影视制作流程及制片管理

图2-3-3　场景设定（2）

图2-3-4　场景设定（3）

以上三张是场景设计的场景设定完稿。同步进行的还有动画部分的角色设定概念图（图2-3-5）。

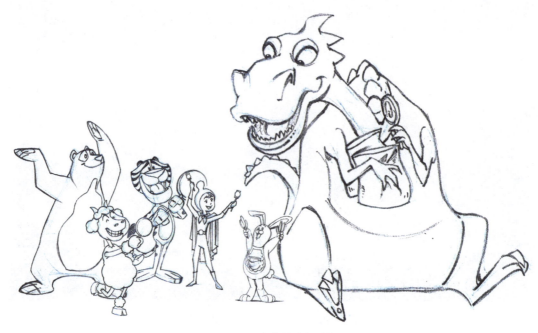

图2-3-5　角色设定概念图

角色设计同样是在原画师的概念图基础上，由角色设计师来进行完善和加工（图2-3-6、图2-3-7）。

图2-3-6　角色设计（1）　　　　　　图2-3-7　角色设计（2）

从制作周期表上可以看到，这部分的工作完成后，第一阶段的工作就已经完成了，因此需要和客户开一个PPM（制作提报）的会议，让客户来审核工作的结果，以便展开第二阶段的工作。第二阶段的主要工作包括了三维场景和角色建模、美术部分设定房间的置景、演员

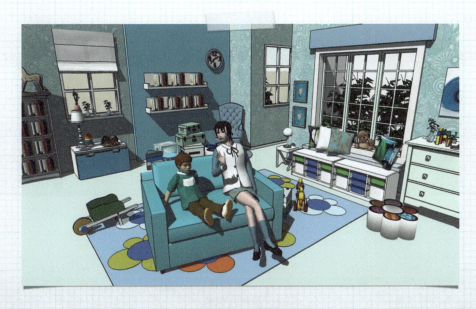

图2-3-8 房间置景效果

的Casting（试镜）和定妆，以及一些道具的设计。

图2-3-8是美术指导通过三维软件制作的房间置景效果图，置景师和道具师将会根据这个图来采购相应的道具和置景物料，在摄影棚内搭建这个场景。

图2-3-9、图2-3-10是美术指导对影片中出现的一些重要道具所做的设计概念图，道具师将根据设计图将道具的实物制作出来。

图2-3-9 道具设计概念图（1）

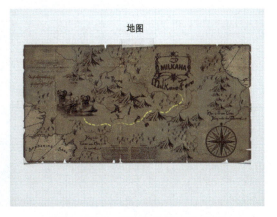

图2-3-10 道具设计概念图（2）

同时,动画部门也完成了主要角色以及场景的建模贴图工作(图2-3-11~图2-3-17)。

图2-3-11　龙的建模贴图效果图

图2-3-12　熊的建模贴图效果图

图2-3-13　兔子的建模贴图效果图

图2-3-14　羊的建模贴图效果图

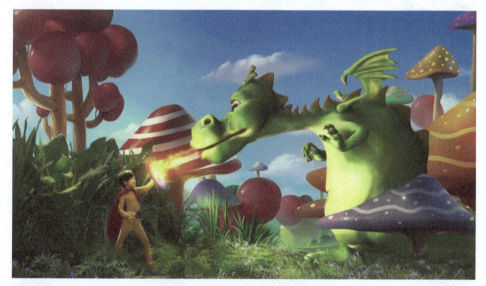

图2-3-15　场景设计（1）

图2-3-16　场景设计（2）

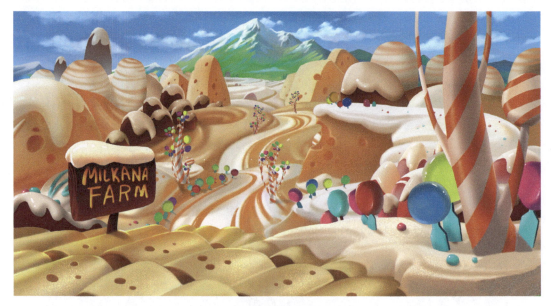

图2-3-17 场景设计（3）

同时进行的工作还有演员的Casting（试镜），经纪公司提供了几十个演员的Casting资料，导演在通过看资料筛选一轮之后需要面试初选的演员，并制作新的演员Casting资料，以便提交给客户审核选择（图2-3-18~图2-3-21）。

OPTION A
姓名：ASKA
身高：112cm
体重：20kg

图2-3-18 初选演员A

第 2 章 影视制作流程及制片管理

OPTION B
姓名：Kevin
身高：115cm
体重：18kg

图2-3-19　初选演员B

OPTION C
姓名：张×
身高：170cm
体重：53kg

图2-3-20　初选演员C

PAGE 041

OPTION D
姓名：王××
身高：165cm
体重：47kg

图2-3-21　初选演员D

　　导演在Casting的时候需要考察他的表演能力，最好拍摄一段视频，让他表演剧本中的某个段落，演员最好有备而来，穿上符合剧中人物形象气质的服装，这样也会有所加分。

　　在客户确定了演员人选之后（图2-3-22）（是的，选择大权通常不在导演手上，客户才是真正幕后的导演），美术部门则需要根据演员的身材量身定做他们在剧中的服装造型（图2-3-23）。

图2-3-22　确定演员

图2-3-23　演员服饰造型设计

　　前期准备工作的第二个阶段已经完成了，需要整理出一份资料和客户进行第二次PPM（制作提报）会议，对每一个项目进行确认。然后就可以进入拍摄前的最后准备阶段了。这个阶段主要包括了美术方面的置景、三维动画方面的Layout（初步模型渲染）小样制作、美术

方面的道具制作，以及导演、摄影、美术、动画部门共同参与的制作会，讨论各部门之间的配合问题。

表2-3-3　拍摄注意事项

镜头	分镜画面	画面说明及声音说明	备注	拍摄	备注
1		午后，在小男孩的房间里，小男孩的妈妈正在给小男孩讲着故事	妈妈只是拿着故事书，书还没有翻开，能看到书的封面		纯实拍
2		书的封面印着"小K历险记"。翻开书的封面，内页是三维的丛林场景，镜头推进书的内页，从前，有一个叫小K的小勇士	书的内页是一幅静态的图画，当镜头推至图画满屏时，小K拨开树丛出现		书的绿色区域，请贴上绿色
3		镜头推进内页的同时，小K拨开树丛，看到一个奇异的世界，脸上流露出惊喜的表现			背景为绿布，前景草地为实景
4		就在小K准备踏进丛林的时候，面前出现了一只巨龙的背影	巨龙只出现下半身，基本遮挡住画面		树、蘑菇、龙、背景为三维制作，地面的草地与草需要实拍 箭头提示：拍摄时需要吹风
5		巨龙对着小K喷火，小K敏捷地举起左手，变出盾牌	他勇敢机智		红色区域为实景道具，绿色区域是三维制作 箭头提示：拍摄时吹风 灯泡提示：需要打龙喷火特效的灯光

表2-3-3展示的是动画部门对摄影灯光及美术部门提出的一些需要注意和配合的事项。为了增加真实感，丛林的场景是实景结合三维，因此美术部门需根据场景设计师设定的场景气氛来搭建部分真实丛林。灯光师也需要配合三维场景中模拟的太阳方位及光线质感。以下是用来指导摄影和灯光的场景机位、灯位图（图2-3-24~图2-3-28）。

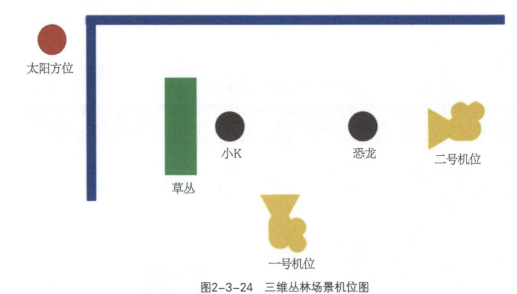

图2-3-24 三维丛林场景机位图

图2-3-25 一号机位画面

图2-3-26 一号机位画面光效参考

图2-3-27　二号机位画面

图2-3-28　二号机位画面光效参考

拍摄日为一天，这一天需要拍摄20个镜头，再加上儿童的诸多不可控因素，这一天的工作量非常大，作为一个导演，需要和制片在拍摄当天的工作效率及节奏上有很好的控制力，每一个镜头可能会出现的问题都尽可能事先预计好，做好充足的准备，尽可能保证拍摄当天的工作进度，这也是制片在拍摄现场重点需要负责的工作。

拍摄完成后即进入后期制作的阶段，有两个主要阶段，第一个阶段是Offline（线下剪辑，即使用文件尺寸较小的代理文件代替原素材进行剪辑，提高工作效率），即粗剪出一个小样，客户通过看A-copy（就是经过初剪没有视觉特效、没有音乐和旁白的版本。这个版本是将要提供给客户以进行视觉部分的修正，这也是整个制作流程中客户第一次看到制作的成果）对整个片子的调性、节奏提出修改意见，修改完成后进入第二个阶段Online（在线剪辑，即使用原素材进行剪辑，通常都是完成Offline之后，对画面进行特效、调色等工作），这个阶段包括精剪、TC（原指将胶片素材转换成数字文件拷贝并校准画面光色）、配乐、字幕、特效、合成、音效等。在这个项目中，最复杂的就是三维动画的制作，因此这个部分占据的时间周期相对较长，而且，三维动画中的角色需要和实拍的小演员有互动，在合成的时候需要对演员的动作进行跟踪，再根据动作轨迹来设定角色的动作。

Online的顺序是先完成影片的剪辑调整，在确定了镜头不会有任何调整的情况下再进行音乐制作、音效制作，及配音的工作，同时对影片进行TC，两项工作完成后，进行最后的字幕加载或者特效包装的工作。经历了长达3个月的周期，这个项目的流程终于顺利完成。

第 3 章 影像摄影创作与技术

 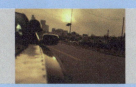

3.1 影像摄影工具

影像摄影的发展一直与科学技术的进步紧密相连，电影其实就是科学技术与艺术创作的结合体，电影的发展就是科学技术发展的成果。科学技术上的进步必然对作为艺术的电影产生巨大的影响，电影史上的每一次重大飞跃都与科学进步相伴相生。近年来，随着数码科技的高速发展，科技对电影的影响更加显著，对传统美学也带来了一定冲击。以下我们先认识一些影像摄影中必备的器材。

3.1.1 摄影机

1874年，法国的朱尔·让桑将感光胶卷绕在带齿的供片盘上，在一个钟摆机构的控制下，供片盘在圆形供片盒内做间歇运动，同时钟摆机构带动快门旋转，每当胶片停下来时，快门开启曝光，再把这种相机与一架望远镜相连接，能以每秒一张的速度拍下行星运动的一组照片。朱尔·让桑将这个装置命名为摄影枪，这就是现代电影摄像机的始祖。

100多年之后的今天，摄影机经历了无数代的发展，摄影机已经从胶片时代完全过渡到数码时代。如果我们通过记录模式来对摄影机进行分类，可以分为胶片摄影机和数码摄影机两类。

胶片摄影机的工作原理是运用每秒24格的拍摄频率，拍摄下一格格静止的具有潜影的画面记录于胶片上，胶片经过洗印加工产生负像，再印成正像之后以同样每秒24格的频率放映

在银屏上,借助人眼的视觉暂留原理,使观众可以看到与现实生活中活动实体完全相同的活动景象。

胶片摄影机由于其记录介质是胶片,所以我们一般以其使用的胶片宽度来对其进行分类,可分为70mm、50mm、35mm、6mm、8.75mm和8mm。而绝大部分的电影都是用35mm的胶片拍摄完成的,35mm摄影机在全球的应用主要以两个品牌为主,一个是德国的ARRI(阿莱),一个是美国的Pannavision(潘娜维申),由于Pannavision宣称只租赁,不销售,而中国

图3-1-1　老式胶片摄影机

没有其租赁公司,所以国内极少有工作团队使用Pannavision。中国市场中基本是使用ARRI非同期收音机型435和同期收音机型535B。而这两个品牌的机器最大的差异主要表现在镜头上,Pannavision的电影镜头能够做到完全没有畸变,而ARRI配套的蔡司电影镜头则做不到(图3-1-1)。

数码摄影机与胶片摄影机最大的区别就是成像介质,前者是依靠固定于机器内部的感光元件(CCD、CMOS),把光学影像信号转变为电信号,再通过摄影机内部的处理系统转化成数码数据,存储于磁带、光盘、存储卡或硬盘上。这些数据可以直接在摄影机上浏览,用计算机进行编辑,比起胶片摄影机省略了胶片冲印等复杂的工作流程。而数码摄影机的存储介质是可以反复使用,从而为制作团队带来更大的制作灵活度,节省大量的制作成本和时间。

我们习惯按用途将数码摄像机分为以下几类。

专业电影级机型,主要用于电影拍摄的机型,由于其记录的分辨率可达到3840*2160(4K)分辨率甚至更高,与传统用于拍摄电影的35mm胶片摄像机的清晰度相等,因此,从2007年美国RED公司发布了第一台4K电影摄像机至今,电影数码摄像机已经完全取代了胶片摄像机。现今业界使用最多的机型有RED公司的RED ONE、RED Scarlet(RED Scarlet斯嘉丽)和德国ARRI公司的Alexa F55(ARRI Alexa艾丽莎)(图3-1-2、图3-1-3)。

图3-1-2 美国RED公司的RED ONE

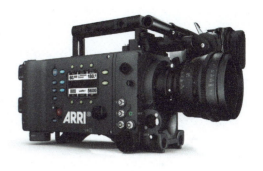

图3-1-3 德国ARRI公司的Alexa F55（ARRI Alexa艾丽莎）

广播级机型，主要用于广播电视领域，其特点是图像质量高、性能全面，相对电影级机型主体积较小，不需要太多的配备，能够适应不同的摄制环境。较代表性的机型有松下的DVC PRO 50M和索尼的HDW/790P。

专业级机型，一般应用在广播电视以外的专业电视领域，如电化教育、工业、医疗等。这种摄像机要求轻便、价钱便宜，图像质量低于广播用摄像机。专业摄像机紧跟广播用摄像机的发展，更新很快。尤其近几年，CCD摄像器件质量水平有了很大提高，高档专业摄像机在性能指标等很多方面已超过过去的广播级摄像机，其清晰度、信噪比、灵敏度等重要指标，已和广播级摄像机没有多大区别，只是彩色还原性、自动化方面还略逊于广播用摄像机。

消费级机型，主要是适合家庭使用的摄像机，应用在图像质量要求不高的非业务场合，如家庭娱乐等，这类摄像机体积小重量轻，便于携带，操作简单，价格便宜。在要求不高的场合可以用它制作个人家庭的VCD、DVD。

3.1.2 光学镜头

光学镜头是由多片透镜组成，其主要功能为收集被照物体反射光并将其聚集于感光元件（胶片、CCD）上，使得影片感光成像。光学镜头依其焦距可分为广角、标准、长焦三类。广角镜头的焦距短，视觉的可视角度广阔，景深长远，适用于在狭窄的场所拍出所需的环境范围，但用广角镜头会出现扭曲被拍物体的线

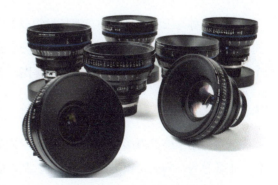

图3-1-4 蔡司电影镜头组

条和深度。标准镜头所拍摄的影像最符合肉眼所见的外形，故也是最常用的普通镜头。长焦镜头的作用可以放大位于远处的物体，其视觉的可视角度狭窄，景深较短，并可将前后景压缩于同一平面，削弱远近主体物的深度感。根据各类镜头的特性，和控制光线通过镜头的因素（光圈与快门），摄影师便可预测曝光以后的效果，达到创作的目的（图3-1-4）。

3.1.3 记录介质

在影像摄影中其记录介质因摄像机的发展，也一直在变化。从一开始的胶片摄影机中的胶片，发展到早期数码摄像机中的磁带，到现在主流的存储卡和硬盘记录。无论是什么样的记录介质，它都是作为记录影像的一个存储容器（图3-1-5）。

图3-1-5　电影胶片

3.1.4 测光表

测光表是用来测量被摄物体表面亮度或发光体发光结强度的一种仪器。在摄影过程中测光表可通过各种已知条件和根据瞬间变化的客观条件准确地提供被摄物体的照度或亮度，为摄影师提供拍摄时所使用的光圈和快门的组合参数。

测光表的种类很多，它们各自的结构特点，测光区域、测光方式、感光效果、显示方式、选用光敏元件等均有不同。最常用的分类是根据测光形式来分类，可分为入射式照度测光表和反射式亮度测光表两大类。它们分别用来测到达被摄物体表面的平均照度光强度或被摄物表面的平均反射亮度（图3-1-6）。

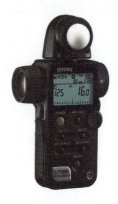

图3-1-6　测光表

3.1.5 脚架

脚架也称为三脚架，是由三条杆材组成的支撑结构。利用三角的稳定性原理，使笨重的摄影机获得一个稳定的支撑，以达到稳定的摄影效果（图3-1-7）。

3.1.6 云台

云台是用于连接摄影机与脚架进行角度调节的部件，主要分为三向云台和自由云台两种。其功能主要是帮助调节摄影机的水平平衡，加强脚架的抗震防抖能力，使摄影机在脚架上实现畅顺平稳地上下左右摇动拍摄（图3-1-8）。

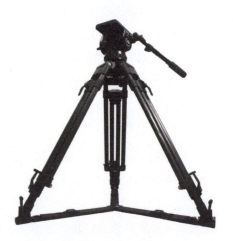

图3-1-7　脚架

3.1.7 轨道和摇臂

轨道和摇臂都属于拍摄大范围运动镜头的辅助

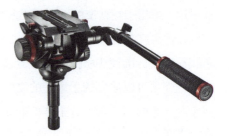

图3-1-8　云台

器械，摇臂主要用于拍摄运动高低跨度过大的镜头，比如要拍摄一个从房子的一楼门口运动到三楼的一扇窗户的镜头，这时摄影师身体的高度是不可能完成这样的跨度的，这时候就需摇臂的帮助来完成；而轨道则作用于拍摄平衡的水平运动镜头，保证在移动拍摄时保持画面的稳定，不出现手持拍摄时画面一会儿偏上一会儿偏下的情况。

3.1.8 斯坦尼康

斯坦尼康（Steadicam）即摄影机运动拍摄稳定器，是一种轻便的电影摄影机机座。由美国人Garrett Brown发明，其由三个主要部件组成，一是带关节的弹簧减震臂，用于承托摄像机的重量和缓冲运动时的震动；二是架设在万向关节上的平衡组件；三是工作负重背心。摄影机安装于平衡组件上，平衡组件与带关节的减震臂相连，减震臂与背心相连。减震关节与背心的结构设计，为的是让摄影师与摄影机分开，从而加大摄影机的灵动性，而平衡组件则为摄影机提供最佳的平衡性（图3-1-9）。

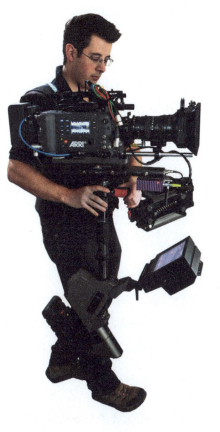

图3-1-9　斯坦尼康的使用

在我们日常走路或奔跑等运动中，身体都会产生或多或少的晃动，而在大部分情况下，我们是不会注意到这些晃动的。这得益于我们人的大脑会自动调整通过眼睛接收到的信息，有意识地消除这种不辨方向的移动。

但当这种晃动出现在摄影机时，我们会很明显地发现这种晃动的情况，因为摄影机虽然内置有一个装置，可以弥补摇晃带来的不足，但远无法与人的大脑中自然稳定的系统相媲美。为此，摄影师的运动仍然会对拍摄画面造成很大的影响，任意方向

图3-1-10　手持陀螺仪稳定器MoVi M10

的轻微震动都会导致影片的强烈跳动。对于某些情节而言，需要手持摄影（摄影师不依靠脚架或稳定器等工具手持摄影机拍摄的镜头）时的摇晃和抖动（图3-1-10），如《谍影重重》系列电影中的大部分打斗与追逐镜头都是手持摄影的方法拍摄的，用于营造紧张、激烈的气氛。但许多情况下，摄影师都极少会选择手持摄影，因过多的摇晃不定的镜头会造成观众的不适和扰乱影片的节奏。在大部分情况下，如情节需要使用运动摄影的话，摄影师会选择上

轨道或摇臂，但轨道和摇臂有一定的局限性，如不能在楼梯上使用，不容易绕过障碍物，难以在不平坦的地面上和过于狭窄的环境中使用等。当遇到这样的环境限制时，利用斯坦尼康则可以轻松的拍摄出运动镜头，而又能保证画面的稳定性，还能带来比轨道和摇臂更强烈的运动真实感。

图3-1-11　ARRI电影灯光

3.1.9　灯光

对于影像摄影而言，光不仅是感光成像的必要元素，光还是造型、营造气氛、烘托情绪的重要元素。在实际拍摄中，由于摄影机对光的捕捉能力是很有限的，为了加强现场的光线对比，使其能满足摄影机的感光要求和营造拍摄者的创作需求，灯光设备成为影像摄影中必不可少的辅助工具（图3-1-11）。

3.1.10　录音系统

电影现场的录音设备相对于其他设备而言比较简单，主要由收音麦克风和录音机组成。麦克风主要以高指向性电容麦克风为主，收录演员的对白及声音动效（图3-1-12、图3-1-13）。

图3-1-12　高指向性电容麦克风

图3-1-13　便携式录音机

3.2　影像摄影技术表现手法

影像摄影艺术创作是依靠摄影设备来完成的，对于摄影机的操作技巧就如传统绘画艺术中的用笔技法一样重要，没有纯熟的技术，艺术表现就无从谈起。我们一般把摄影机的操作

称为影像摄影的技术表现手法，其主要表现在摄影师对光学镜头中的光圈大小、焦距长短、焦点、景深，摄影机中的快门速度、感光度、白平衡等参数的控制。

3.2.1 光学镜头的光圈

光圈，也称作孔径光阑（Diaphragm），位于光学镜头的末端，用于控制光线透过镜头进入机身感光面（胶片、CCD）的光量的装置。其工作原理就是在光学镜头末端安装一个由多片可活动的金属叶片，使中间形成的圆孔自由变大或缩小，以达到控制通过光量的多少的目的（图3-2-1）。

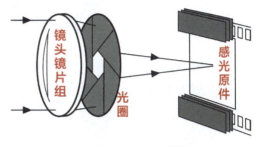

图3-2-1　光圈结构

为了方便在实际摄影中计算曝光量和用统一的标准来衡量不同镜头的孔径光阑，业界采用了"相对孔径"的概念。其计算公式是，相对孔径=镜头焦距/光孔直径=F/d。比如某个镜头的焦距为50mm，光孔直径为25mm，那么该镜头的相对孔径就是50/25=2。通常表示孔径的办法是在相对孔径数值前加"F/"。比如F/1.4、F/2、F/2.8等。也有的会用1：2来表示F/2。在实际使用中，很少使用"相对孔径"而用"光圈系数（F-Stops）"来称呼，简称"光圈"或者"F-系数"。

图3-2-2　镜头上的光圈标识

在镜头的标记上，通常都是标记镜头的最大光圈系数，如图3-2-2所示。

现在表示光圈系数都是用一系列标准化的数值，方法有一档的变化，如F/1、F/1.4、F/2、F/2.8、F/4、F/5.6、F/8、F/11、F/16、F/22、F/32、F/45、F/64等；有1/2档的变化，如F/2、F/2.4、F/2.8、F/3.5、F/4、F/4.8、F/5.6、F/6.7、F/8、F/9.5、F/11、F/13、F/16等；还有1/3档的变化，如F/4、F/4.5、F/5、F/5.6、F/6.3、F/7.1、F/8、F/9、F/10、F/11、F/13、F/14、F/16等。具体到某支镜头，其F系数通常只具备其中连续的5~8档光圈。

无论是哪档的标记方法，一般来说后一个数值的通光量为前面一个数值的一半，前一个数值的通光量是后一个数值的两倍。因为根据圆面积的计算公式，镜头通过的光量与F系数的平方成反比，如F/5.6的通光量是F/4的一半，是F/8的两倍。对于一个最大光圈为F/2的镜头，其光圈大小变化如图3-2-3所示。

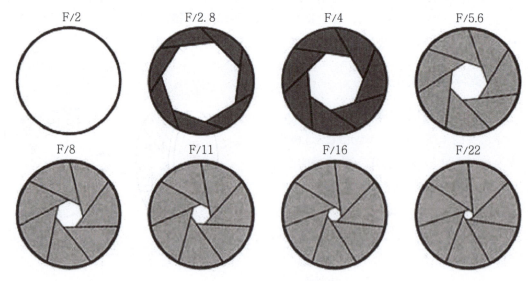

图3-2-3 光圈大小示意图

光圈的作用主要表现在以下3方面。

① 控制进光的量。由于光圈控制镜头进光量的作用,在暗弱的光线环境下拍摄,需要使用大光圈镜头,以获得更多的光量;而在明亮的场合,则使用小光圈镜头使画面不至于曝光过度。总之,拍摄时可以通过对光圈的调节,达到准备曝光的目的。

② 控制画面质量。由于光学原理和制造成本的限制,光学镜头在全开光圈时的画面质量并不是最佳的,通常在收缩光圈后,影像有明显的改善。每个光学镜头都会有一个或多个最佳光圈,在最佳光圈下,画面的质量达到最好,分辨率高,反差均衡等。不同的光学镜头最佳光圈的位置也不尽相同,一般而言,最佳光圈出现在最大光圈收缩2档或者是3档的位置,如最大光圈为F/2.8的光学镜头,那么最佳光圈为F/5.6或F/8。

③ 控制拍摄画面的景深。

3.2.2 光学镜头的焦距

光学镜头的焦距一般是指镜头透镜的中心到成像介质的距离,但这仅仅是对单片透镜的情况而言。由于光学镜头都是由多片镜片组成的,因此,我们习惯把焦距数值定义为面镜顶点到成像介质的距离。焦距是光学镜头的一个非常重要的指标,焦距的长短决定了被摄物在成像介质上成像的大小,也就是相当于物和象的比例尺。当对位于同一距

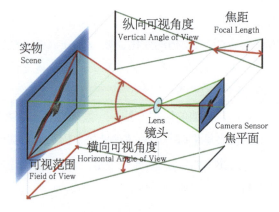

图3-2-4 焦距原理图

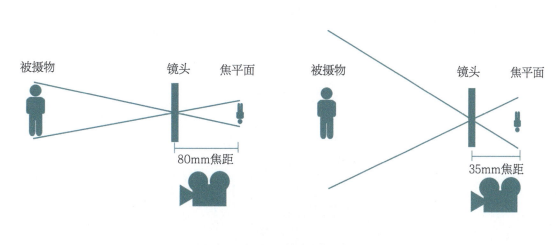

图3-2-5 不同焦距的镜头视角

离的同一个被摄目标拍摄时,镜头焦距长的成像大,镜头焦距短的成像小(图3-2-4)。

根据用途的差异,光学镜头的焦距相差非常大,常见的有8mm、15mm、24mm、28mm、35mm、50mm、85mm、105mm、135mm、200mm、400mm、600mm、1200mm等。由于不同焦距的镜头拍摄时的视角宽度是不同的,所以镜头可根据其焦距的长度分为标准镜头、广角镜头和长焦镜头等(图3-2-5)。

标准镜头的视角宽度约为50°,这恰好是人单只眼睛在头部和眼睛不转动的情况下的视角范围,从标准镜头中观察的画面感觉与我们平时所见到的景物基本相同。35mm胶片相机的标准镜头焦距为40mm、50mm或55mm。120相机的标准镜头焦距一般为80mm或75mm,相机或摄像机的片幅(成像介质)越大,则标准镜头的焦距越大。

由于现代数码摄像机与数码相机的成像介质大小多样,标准镜头的焦距也不一致。为了方便直观,业界采用等效于35mm胶片相机的所谓等效焦距,这个等效就是指视觉上的等效。也就是说现在市场上的绝大部分光学镜头所标注广角的焦距数值都是35mm胶片相机的等效焦距数值,其他片幅的相机及摄像机可以根据自身的片幅大小类推。

广角镜头,其拍摄视角比标准镜头广,适用于拍摄距离近且范围大的景物,有时用来刻意夸大前景表现,加强远近感,以及透视。对于35mm胶片相机而言,28mm、35mm焦距属于标准广角。比标准广角视角更大的是超广角(如24mm,可视角度为84°),以及所谓的鱼眼镜头,其焦距为8mm,视角可达180°。

长焦镜头适用于拍摄远距离景物,景深较小。因此容易使背景虚焦,主体突出。35mm相机长焦距镜头通常分为3级,55～135mm焦距称为中焦距,如焦距85mm,视角28°,焦距105mm,视角23°,焦距135mm,视角18°。中焦距镜头经常用于拍摄人像,有时也称为人像镜头。135～500mm称为长焦距,如焦距200mm,视角12°,焦距400mm,视角6°。500mm以上的称为超长焦,其视角小于5°,适用于拍摄极远处的景物。

不同焦距镜头的可视范围（如图3-2-6所示）：

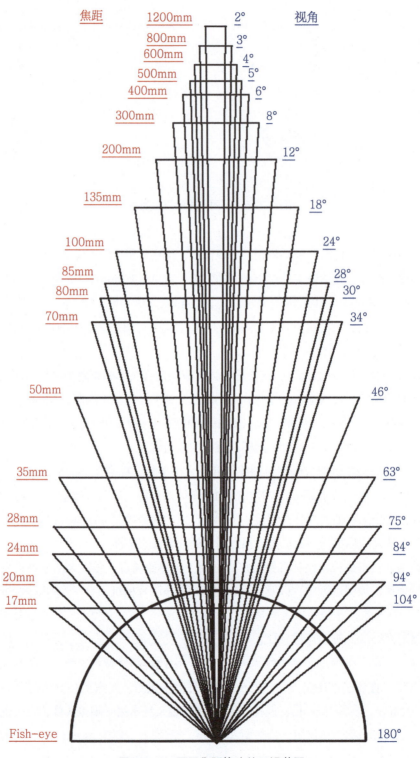

图3-2-6　不同焦距镜头的可视范围

3.2.3 焦点

焦点不是指画面中某一个清晰的物体或者局部，是指画面中最清晰的那一个焦平面区域。焦点的选择，无论是对于画面清晰度的表现，还是对于主题内容的真切表达都是至关重要的。因为焦点不仅仅是画面中最实的区域，往往也是画面中的重点所在。一般画面模糊没有清晰的区域我们称为失焦，焦点不在主体物上称为跑焦。有时摄影师为了达到某种创作意图也会把画面表现成失焦或跑焦。

3.2.4 景深

当拍摄某一物体聚集清晰时，从该物体前面的某一段距离到其后面的某一段距离内的所有景物也都是相当清晰的。成像相当清晰的这一段从前到后的距离就叫作景深。说得通俗一点，景深就是画面上影像前后清晰的范围（图3-2-7）。

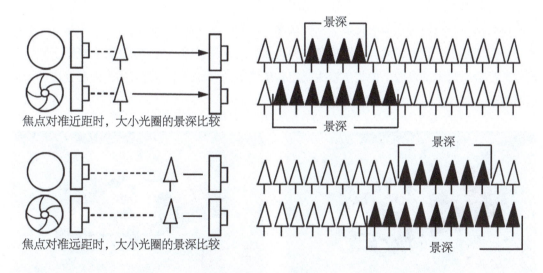

图3-2-7　景深

我们知道，在精确调焦的主体前后，还会有一段相对比较清晰的范围。比如拍摄时向某人物对焦，那么该人物必然处于清晰点上，而此时在他前后的一丛矮树和一间房子也相对比较清晰，因此，可以说矮树与房子都处于清晰范围之内，也就是景深范围之内，景深就是景物清晰的深度。这里所说的相对清晰，是因为前后景物的清晰程度毕竟不如焦点上的那个物体，但是可以为人们的视觉所接受，习惯上，这个清晰的范围大，被人称为"大景深"或"深景深"，相反则称为"小景深"或"浅景深"。

在拍摄风景时，一般情况下需要用大景深，让整个画面都非常清晰，层次丰富，避免画面中出现大范围的模糊。但有时候，我们并不总是需要画面里的影像都清晰的，比如，拍摄人像时，人物的背景或前景相对较为杂乱，而我们又不需要交代人物与环境的关系，在这种

情况下，为了突出主体，我们就需要虚化这些杂乱景物，让它们模糊，避免其干扰视线，分散对主体的注意力。拍摄一些细小的主体和要突显某一个主体的时候，我们就需要运用小景深。但对于艺术创作而言，对大小景深的运用没有一个固定的公式，这要根据环境和摄影者的拍摄意图灵活运用。拍风景时，有时为了突显某个重要景物，也需要适度虚化远景或近景；有时想营造某种虚幻意境或拍出某种奇特的艺术效果，小景深是一个不错的手段；拍摄人物、花、鸟和一些体积较小的主体时，如果需要表现主体和环境的关系，表现强烈的层次、空间感，强调透视，也可以选择运用大景深。

那么，如何控制景深呢？景深大小的控制主要取决于三个因素，即光圈、焦距、摄影距离。

光圈是决定画面景深大小最重要的手段，也是最常用的手法。因为改变焦距和拍摄距离都会影响到画面的整体构图和透视关系，如果画面构图和透视关系都已经确定了的话，那么只能通过改变光圈来控制景深。用光圈来控制景深的大小要记住一个最重要的原则，即光圈越大，景深越小；光圈越小，景深越大（图3-2-8）。

镜头焦距的长短与景深的关系，一般来说，在同样的光圈大小情况下，焦距越大，景深越小；焦距越小，景深越大。所以广角镜头有很大的景深，超广角镜头在最大光圈下画面几厘米外都会有清晰的成像，但长焦镜头或超长焦镜头则景深很小，有时拍人像时会出现一只眼睛清晰，而另一只眼睛则虚化（图3-2-9）。

图3-2-8　光圈对景深的影响

18mm F/5.6　　　　　　　　　　　　　　　55mm F/5.6

图3-2-9　焦距对景深的影响

55mm F/5.6 距离0.3m　　　　　　　　　　　55mm F/5.6 距离1m

图3-2-10　摄影距离对景深的影响

拍摄距离的远近与景深的关系是，当拍摄时的光圈大小不变，所使用的镜头焦距也不改变时，被摄物体越远，景深越大；反之，被摄物体越近，景深越小（图3-2-10）。

3.2.5　快门

快门是相机和摄像机用来控制感光介质曝光时间的装置。对于照相机而言，快门的结构、形式及功能是衡量照相机档次的重要因素。一般而言，快门的时间范围越大越好。秒数低适合拍摄运动的物体，某些相机的快门速度可以快到1/16000s，可以轻松抓拍到即时移动的目标。

快门速度的单位是"秒"。常见的快门速度有1、1/2、1/4、1/8、1/15、1/30、1/60、1/125、1/250、1/500、1/1000、1/2000等。相邻两级快门速度的曝光量相差1倍，我们常说相差一级。如1/60s比1/125s的曝光量多1倍，即1/60s比1/125s速度慢一级或称低一级。

对于电影摄像机而言，快门速度控制着每秒拍摄的画面数量，增加快门速度意味着每秒记录比正常24个画面更多的画面，当以正常的速度重放时，这能够获得变慢动作的效果（图3-2-11）。

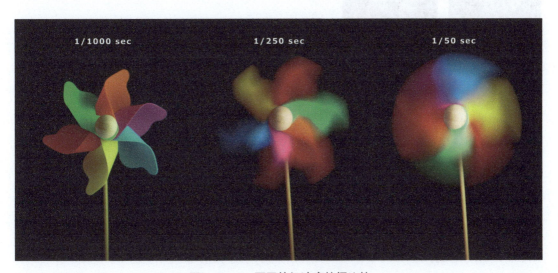

图3-2-11　不同快门速度拍摄比较

3.2.6　感光度

感光度（ISO）是传统胶片感光速度标准的国际统一指标，其反映了胶片感光时的速度（其实是银元素与光线的光化学反应速度）。传统胶片摄影机可以根据拍摄环境的具体情况选择不同感光度的低速、中速、高速胶片进行拍摄。

低感光度指ISO 100以下，中感光度指ISO 200～800，高感光度为ISO 800以上。一般在日光和环境光线过亮的环境下，会选用ISO 100的胶片；阴天的环境可用ISO 200，黑暗如舞台、演唱会的环境可用ISO 400或更高。但ISO不是越高越好，高ISO胶片有一个致命的缺点，就是高ISO胶片的成像质量不如低ISO胶片好。

而现在的数码机器内也有类似的功能，它借着改变感光芯片里讯号放大器的放大倍数来改变ISO值。但当提高ISO值时，放大器也会把讯号中的噪波放大，产生粗微粒的影像。为此，无论是胶片摄影还是数码摄影的高ISO都是用牺牲画面质量来满足感光速度的提升的，正常情况下，建议不要选择过高的ISO进行拍摄。

3.2.7　白平衡

据我们的生活经验所得，物体颜色会因投射的光线颜色产生改变，而人眼具有独特的适应性，使我们有时候不能发现色温的变化。比如在钨丝灯下待久了，并不会觉得钨丝灯下的白纸偏红；如果室内本来照明的日光灯突然改为钨丝灯照明的话，就会察觉到白纸的颜色偏红，但这种感觉也只是持续片刻。而摄像机的CCD并不能像人眼那样具有适应性，在不同光线的环境下拍摄出来的画面会有不同的色温差异。如在钨丝灯照明的环境下拍摄出来的画面会偏红；在日光灯照明的环境下拍摄出来的画面会偏蓝。

白平衡就是无论环境的光线如何，让数码摄影设备默认"白色"，就是让设备认出白色，来平衡其他颜色在光线下的色调。颜色实质上就是对光线的解释，在正常光线下看起来是白颜色的物体，在较暗的光线下看起来可能就不是白色，还有荧光灯下的"白"也是"非白"。对于这一切如果能调整白平衡，则在所得到的照片中就能正确地以"白"为基色来还原其他颜色。一般的数码拍摄设备中的白平衡有多种模式，来适应不同的场景拍摄，如自动白平衡、钨丝灯白平衡、荧光白平衡、室内白平衡及手动白平衡（图3-2-12）。

自动白平衡

钨丝灯白平衡

荧光白平衡

手动白平衡

图3-2-12　各种白平衡模式

自动白平衡为数码摄影设备的默认设置，机器中有一结构复杂的矩形图，它可决定画面中的白平衡基准点，以此来达到白平衡的调校。这种自动白平衡的准确率非常高，但是在光色复杂的环境下容易出现色差。

钨丝灯白平衡、荧光白平衡、室内白平衡等都属于特定光照下的白平衡预设。如钨丝灯白平衡是用于在钨丝灯照明的环境下使用的白平衡预设；荧光白平衡是用于在荧光灯照明的环境下使用的白平衡预设等。

手动白平衡，一般是利用白纸放置于光源下，再用数码摄影设备记录下这个白色，以这个白色为白平衡基准点，以此来调校白平衡。手动白平衡是众多白平衡模式中最为精准的一种，也是最常用的一种。

图3-2-13　正确曝光

3.2.8　曝光

曝光是以上说的七点摄影技术表现的综合体现，高质量的影像需要以准确的曝光为前提，其技术定义为调整好光圈大小与快门速度，在快门开启的瞬间，光线通过光孔使感光介质感光成像。

一个画面如果影调丰富，层次分明，质感较强，景物中较亮和较暗部分的细节也能分辨，这就是曝光正确的画面（图3-2-13）。一般都用这个标准来衡量正确与否。如果超过了这个标准，进光量过大造成画面发白，色彩过淡，亮部没有细节，就是曝光过度（图3-2-14）；达不到这个标准，进光量太小，造成画面灰暗，暗部没有细节，就是曝光不足（图3-2-15）。

图3-2-14　曝光过度

图3-2-15　曝光不足

3.3 影像摄影创作概论

在影像摄影发明之初，人们只把它用于记录真实反映世界的客观现实影像，伴随着摄影设备的发展和进步、摄影手段的多元化，摄影的功能也更加丰富。人们发现摄影不仅能客观地记录现实，同时也是一种主观表达。创作者（摄影者）通过构图、光影、运动节奏的选择，用来表述故事情节，表现事物形态、表达感情及思想。

3.3.1 记录功能

影像摄影从诞生之初就显示出其如实记录现实的重要功能，这也是其存在的基本意义之一。

影像摄影通过机械利用针孔成像的原理，将实体的形态、动作、运动如实地记录下来生成影像。通过银幕再现的影像与人们生活中所看到的实物在视觉上几乎是一致的，为此影像摄影给人一种比绘画更为真实的感觉。电影创始人之一卢米埃尔拍摄的《火车进站》在巴黎公开放映，当人们看到逼真的火车由远至近地驶来时，观众被这有如真实物体的影像吓得纷纷夺路躲避。由于这些影像的客观性与逼真感，让人产生一种看到实体的影像如同看到实体本身的假象，给人一种极大的信任感，从而起到了历史见证人的作用。

由于影像摄影能够如实地记录下实体的形象、动态、运动方向、节奏，使到影像具有极强的叙事能力，如实地再现现实生活景象，有着极好的传播记录事件信息作用。这些特性都是单纯的文字、图片甚至是二者的结合都无法比拟的。而现在的新闻片、纪录片、报导片都是建立在这些特性基础之上的。

3.3.2 造型功能

在影像摄影中的造型艺术也是艺术形态之一，指以一定的物质材料（绘画用的颜料、墨、绢、布、纸、木板等，雕塑用的工艺用板、石、泥、玻璃、金属，建筑多用种建筑材料等，也包括摄影所用的光、光学镜头、布景、人物动作、运动等元素）和手段创造的可视形象的艺术。其以视觉欣赏为主，创造出富有美感的物体形象的艺术。

然而在很长时间里，人们对影像摄影的认识与运用仅仅停留于纪录工具，其只是对客观对象的机械记录，只是一种新的记录工具，而不是对现实生活的形象的艺术再现，为此影像摄影并没有被归入艺术的范畴。

一直到20世纪20年代，美国D.W.格里菲斯等人吸取电影先驱们发现的各种摄影手段，从特定的剧情内容出发，有意识地运用各种艺术、技术手段，创造了富有艺术表现力和美学价值的作品，其中以《一个国家的诞生》《党同伐异》最具代表性，这些作品以鲜明的艺术形象和强烈的艺术感染力征服了观众，使电影正式步入艺术的行列，被称为"第七艺术"。影像摄影也摆脱了客观摄录生活式戏剧场面的地位，成为有着独特的造型手段和艺术形式的新型艺

术载体。

在这个演化过程中，影像摄影的进化主要表现为以下几方面。

① 1896年，普洛米奥把摄影机放在船上拍摄，使不动物像发生运动，开始了运动摄影的先例，使得摄影逐步摆脱了"乐队指挥"式的固定摄影方式，产生了画面景别、角度的变化，从而引出了"造型蒙太奇"。

② 光线除了成像需要、照亮场景之外，还可以用来塑造形象、创造气氛、传达情绪及思想。

③ 光学镜头不再只是用于传递光线、帮助成像的光学仪器，而是影像摄影重要的造型工具，对光学镜头的焦距、焦点、光圈的控制，能改变被拍物体成像的外部形象、改变空间透视，影响影像的清晰范围和景象结构。

④ 摄影频率和运动摄影不仅仅是技巧的运用，而且运用这些技巧时，还能用于传达喜怒哀乐，使影像产生强烈的节奏和韵律。

⑤ 对被摄影对象和摄影镜头的调度，使画面构图丰富多变，不仅造成形式美，而且传达了主、客观的内心活动。

⑥ 1932年，三色系统的诞生使得摄影师能在影片中再现任何的颜色，使色彩成了影像摄影的造型功能中一个极为重要的组成部分，把原来绘画艺术中的色彩感情融入了影像摄影中去，使得其造型功能得到了升华，使得影像摄影能够更好地传达感情，表达内涵和寓意。

3.3.3 表意功能

在影像摄影的发展过程中逐步形成三种造型形态，即再现造型形态、表现造型形态、表意造型形态。最早，人们对影像摄影认识到的就是再现形态，这是由记录功能发展而来的，它决定了纪实风格的形成。随着影像摄影设备和技巧的发展和多样化，人们发现影像摄影拥有极好的造型功能，突显了其表现形态。在前两者的基础之上，结合视觉艺术和戏剧艺术的表现方式，人们意识到影像摄影拥有表意功能，发展了其表意造型形态。

影像摄影造型表意功能，是指在影像构成的过程中，运用摄影造型手段（如通过对镜头的选择，景别、拍摄角度、整体画面构成、曝光、色彩、光线造型、运动调度设计等元素的控制）作为影像摄影表现手段，以达到表达作者思想感情的目的。其强调摄影造型的表意功能，不是对现实的客观记录，而是一个表现艺术的创作过程。

影像摄影的表意功能有两种非常显著的特点。一是在具体造型形象中包含有比喻作用，在造型上强调主观意念，为了表达作品的深刻内涵，甚至会放弃戏剧情节。但其并不是弱化叙事，相反通过表意性的影像画面深化情节内涵，起到更深刻的叙事作用。如《战舰波将金号》中，爱森斯坦用卧着、坐着、站着的三只石狮的画面来寓意群众的觉醒、革命的爆发。再如一些电视影片中表现人物处于危急关头，往往会用暴雨倾盆作喻；表现改革开放、发达国家的先进技术和资金涌入中国，用故宫的红色大门缓缓打开等。

影像摄影的表意功能的另一特点是以主观意识为主导，强调意念的真实体现，放弃真实的空间环境、生活背景。如张艺谋的《英雄》中，飞雪杀死如月后，原来漫天飞舞的黄叶瞬间变成红色，仿佛是被如月的鲜血所染红。作者用如此夸张的手法，为的是渲染惨烈的气氛，用变红代表点燃的黄叶燃尽，宛如如月的爱情和生命如黄叶在火光中消逝，同时也用这满画面的红色映衬飞雪心中的压抑，对杀死残剑与如月的不安，从主观意识强调剧情中的内涵，以及人物的情绪变化。

总的来说，再现造型形态强调看不见的主体意识，掩饰作者的创作意图，着力再现影像的自然美；表现造型形态虽然主张摄影主体意识的表露，但着重用技巧对物质外部结构进行描绘、渲染与烘托，借以抒发作者的情感，强调形式美；而表意造型形态既要求影像具有真实美和形式美，又要通过真实美与形式美赋予影像以创作者深刻意念，以使形式转化为内容本身，强化摄影的主体意识。

影像摄影表意功能的形成，标志着影像摄影艺术走向成熟。

3.4 影像摄影艺术表现手段——构图

"构图"是造型艺术术语，指作品中艺术形象的构成配置方法。它是造型艺术表达作品思想内容并获得艺术感染力的重要手段，常用于绘图、平面设计和摄影中。

在影像摄影中，构图是指摄影师通过摄影机拍摄角度、摄影机与被摄物体之间的距离和相互运动、光与色的处理、光学镜头的选择、地平线与消失点、前后景搭配、上下镜头之间的衔接等手段表现出物体的主体感及形态感，传达出画面的景深、空间感、透视感，表达出演员的面部表情以及周围环境和背景。通过布局画面、结构空间抓住观众的注意力，最终传达出影片的思想内容和作者的情绪以及风格。

3.4.1 景框与景别

景框，也叫"画框"，原是美术创作中使用的一个名词。简单来说，它是指用木条或线条包围的一个封闭的四边框，用来把绘画的空间与绘画作品以外的空间分隔开，并且相互区别。影像摄影也是在这样一个四边框中呈现的，它大致相当于镜头的取景框。而且景框并不单纯只是中性的边界，它为影像里的内容提供观察点。在电影中，景框之所以重要，是因为其主动为观众界定了影像。

景框的长宽比例我们称为纵横比。在胶片摄影时代，景框的纵横比受到底片的尺寸比例限制。早在影像摄影发明之初，科学家们就大致定下了长方形景框的长宽比约4∶3（纵横比约1.33∶1）这个比例规格。随着摄影技巧的发展，有些创作者认为这个标准过于局限，为了突破固定画框的局限，电影艺术家们曾绞尽脑汁，试图创造新的画框比例。

在20世纪20年代，随着有声电影的出现，由于音轨被加入底片中，从而改变了传统底片

的面积，把景框的纵横比例变成了1.17∶1。一直到30年代初期，好莱坞电影艺术学院才重新制订了学院比例（Academy Standard）1.33∶1。学院比例标准一度成为了世界标准，以至后来的电视也采用了这个比例标准（图3-4-1）。

1953年，20世纪福克斯公司推出了新艺综合体（Cinemascope）2.35∶1的宽银幕电影格式，这种格式在其后的几年间被这许多电影公司所采用，沿用到20世纪70年代（图3-4-2）。而出于技术方面的原因，它被调整为2.4∶1比例，称为派娜维申体（Panavision），派娜维申体逐步取代了新艺综合体成为了市场的主流（图3-4-3）。

虽然电影的画框比例一直在设备的发展和艺术家的探索中被改变，但是，由于受到摄影机、放映终端等硬件设备的技术规范的制约，影片的放映重现于观众眼前的画幅仍然是一个长方形。电影创作者只能在这些约束中创造其他形状的景框。比如在"007系列"电影中的片头，我们可以看到在漆黑的画面中间，有一个圆形是有物像的；再有一些电影中为了模拟人物从锁孔偷窥房间内的实感，也会把物像只显示在一个锁孔形状内，形状四周是一片漆黑。其原理是用一种特殊形状的遮光罩遮住摄影机镜头来控制成像内容，以达到模拟视觉真实性和隐藏多余内容，引导观众的注意力（图3-4-4）。

还有一种特殊景框就是分割画面（Multiple-frame）。这种手法是在一个画面中，同时出现多种形状大小、不同时空景物内容的画面。这种手法可以用于制造悬念，加强喜感，还能达到多重叙事的作用。

总之，景框是影像摄影想构图中的一个最基础而又无比重要的元素。

所谓景别，就是在距被摄对象的不同距离或用变焦镜头摄成的不同范围的画面。电影为了适应人们在观察某种事物或现象时心理上、视觉上的需要，可以随时改变镜头的不同景别，犹如我们在实际生活中，常常根据当时心理需要或趋身近看，或翘首远望，或浏览整个场面，或凝视事物主体乃至某个局部。这样，映现于银幕的画面形象，就会发生大小的变化。在镜头拍摄上，也就产生了远景、全景、中景、近景、特写等。

图3-4-1 学院比例1.33∶1

图3-4-2 新艺综合体2.35∶1

图3-4-3 派娜维申体2.4∶1

图3-4-4 钥匙孔

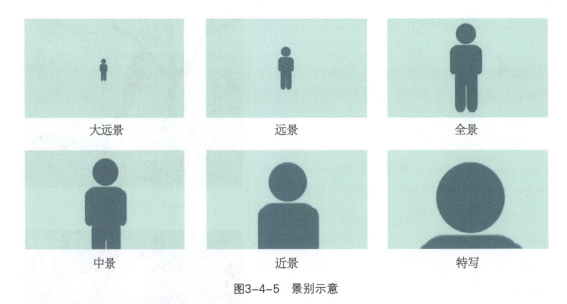

图3-4-5 景别示意

图3-4-6 大远景

由于电影的主要表现对象是人,因此,划分景别一般以成年人身体为标准尺度,以画面表现出人体部位多大范围来划分景别。在没有人物的画面中,仍以成年人与被摄物体的大致比例作为划分景别的依据(图3-4-5)。

大远景:人在画面中所占位置极小,离开摄影机较远,以至在这样的画面中,环境气氛占主要地位。一般用于表现广阔的空间,给人气势磅礴、严峻、宏伟的感觉,起到抒发情感、渲染气氛、交代空间时间、场景过渡的作用(图3-4-6)。

远景:相比大远景,人在画面中的位置明显了些,但仍然处于较远的位置。它适合展示事件发生的环境和人物活动的背景,展示事件的规模和气氛,表现多层景物(图3-4-7)。

全景:可以清楚地看到人的全身,用于表现场景的全貌或人物的全身动作;交代人物之间、人与环境之间的关系,主要表现人物全身,活动范围较大,体型、衣着造型、身份等交

图3-4-7 远景

图3-4-8 全景

代得比较清楚，环境和道具也能看得明白。在叙事、抒情和阐述人物与环境的关系上，起到了独特的作用（图3-4-8）。

中景：表现人物膝盖以上的画面。中景和全景相比，包容景物的范围有所缩小，环境处于次要地位，重点在于表现人物的上身动作。中景是叙事功能最强烈的一种景别，在包含对话、动作和情绪交流的场景中，利用中景景别可以最有力地兼顾表现人物之间、人物与周围环境之间的关系。中景的特点决定了它可以更好地表现人物身份、动作以及动作目的，表现多人时可以清晰地表现人物间的相互关系，为此，中景是电影中最常用的景别（图3-4-9）。

近景：腰部以上的人像为近景。近景的屏幕形象是近距离观察人物的体现，所以近景能清楚地看到人物细微动作。这也是人物之间情感交流的景别。近景着重表现人物的面部表情，传达人物内心世界，是刻画人物性格最有力的景别。由于近景人物面部十分清楚，人物面部

图3-4-9 中景

图3-4-10 近景

缺陷在近景中得到突出表现，在造型上要求细致，无论是化妆、服装、道具都要十分逼真和生活化，以免看出破绽。

近景中的环境退于次要地位，画面构图尽量简练，避免杂乱的背景夺人视线，因此常用长焦镜头拍摄，利用小景深虚化背景。人物近景画面一般只有一个人作画面主体，其他的人物往往作为陪体或前景处理，而使用其他人物局部背影或道具作前景可增加画面的深度、层次和线条结构（图3-4-10）。

特写：肩部以上的人物头像为特写。在特定镜头中，被摄对象充满画面，比近景更加接近观众。特写镜头提示信息，营造悬念，能细致地表现人物面部表情，刻画人物，表现复杂的人物关系，它给人以生活中不见的特殊的视觉感受，主要用来描绘人物的内心活动，背景处于次要地位，甚至消失。特写镜头无论是人物或其他对象均能给观众以强烈的印象。

由于特写画面视角小，视距近，画面细节极为突出，所以能够最好地表现对象的线条、

图3-4-11 特写

图3-4-12 大特写

质感、色彩等特征。特写画面把物体的局部放大开来,并且在画面中呈现这一单一的物体形态,所以使观众不得不把视觉集中,近距离仔细观察,有利于细致地对景物进行表现,也更易于被观众重视和接受(图3-4-11)。

大特写:表现人特面部的局部,如一双眼睛、一张嘴巴,也可以表现小物体,如一枚硬币、一枚戒指等。大特写可以产生强烈的视觉冲击力,但使用不当或滥用也会造成不良的效果(图3-4-12)。

景别作为单个画面来讲,仅仅表达一种视觉形式,而它们一旦排列起来,又和内容相结合,必然会对戏剧内容和叙事重点的表现与表达起到至关重要的作用。从视觉语言及镜头规律分析,叙事内容越重要,越应该在画面的景别上采用中景、近景等系列景别;反之,则采用远景、全景系列景别。当然,这是在导演与摄影师创作中,针对人物作为被摄主体而言的常规处理镜头的方法,其出发点主要是为人物动作而设计使用的景别。导演在宏观设计影片

及结构视觉时就要考虑叙事重点和戏剧内容上的需要,在视觉表达形式——景别上体现出来。

3.4.2 构图基础

3.4.2.1 构图基本原则

影像摄影的构图基本规则一般包括均衡、对称、对比、节奏与多样统一(图3-4-13)。

均衡　　　　　　　　　对称　　　　　　　　　对比

图3-4-13　构图基础

均衡以画面中心为指点,使被摄对象在画面上下左右所表现的影调明暗、色彩深浅、冷暖,形状大小,位置高低、远近疏密,影像虚实等在画面布局上达到视觉重量上的平衡。它给人一种稳定、舒适、安静、和谐、优美的感觉。

对称是均衡的一种表现形式,要求画面结构上下左右形成相对称的形式,能产生稳定、庄严、神圣的感觉,由于其缺少变化也会使人产生单调、呆板的感受,多用于表现庙宇、神殿等。

对比是利用两种以上的构图元素之间的差异进行对比制造视觉中心,突出主体和主要情节。这些对比可以是色彩冷暖的比对,光影明暗的比对,景物动静、虚实的对比。对比运用得适当还能产生一定的叙事和寓意作用。

影像摄影构图中的节奏指的是视觉节奏,摄影机拍摄的角度、景别,光线的明暗,色彩的冷暖,景物与摄影机的运动,镜头的长短等因素都是影响和形成视觉节奏的因素。节奏可以塑造影片的艺术形象,揭示人物的心理,渲染环境气氛,推动剧情的发展。

多样统一是指被摄对象形体的大小、高低、长短、曲直;质地的钢柔、强弱、轻重;势态的动静、聚散;色彩的深浅、明暗、冷暖等,显示了客观世界的多样性。我们在组织这些丰富多样的对象时,既要注意通过对比分清主次关系,又要注意搭配均衡统一。有变化无统一则零乱,有统一无变化则单调。

3.4.2.2 构图中心

运用视觉因素构成吸引观众注意力的中心,我们称为构图中心。构图中心可分为几何中心、视觉中心及趣味中心(图3-4-14)。

视觉中心:画面结构和重点不以几何中心为准,而依据内容需要来组织视觉因素。视觉的重点可安置在画面的任意位置,但其结构必须能够吸引观众的视线。设计视觉中心往往可

视觉中心　　　　　　　　　几何中心　　　　　　　　　趣味中心

图3-4-14　构图中心

以利用色彩对比，虚实对比，方向、形状、线条的变换等视觉因素进行。

几何中心：从几何学角度看，画面的中心是在画面两条对角线相交处。几何中心的布局给人一种稳定、均衡的感觉，但同时又会有呆滞感。为此，主要对象一般不放在几何中心，否则容易使画面构图显得呆板，但如果注意其结构变化，也可有所突破。一般情况下，摄影构图时把主要表现对象放在偏离几何中心位置。

趣味中心：不以视觉因素的结构为主，而以被摄物动作、表情、形态、事件情节为中心，以此来吸引观众的注意力。视觉中心和趣味中心两者并不冲突，可以重合。

3.4.2.3　深度空间与浅空间

深度空间就是为了在二维空间（银幕）上获得具有空间深度的影像，可借用透视关系，多层次构图，人物与摄像机的纵伸高度，小光圈、大景深等多种手段。想要更好地控制深度空间我们可以通过以下具体手段。

① 明暗分布：利用前暗后亮、四周暗中间亮的规律，运用逆光、侧逆光、侧光等光线来强调画面构图的空间感（图3-4-15）。

图3-4-15　明暗分布与深度空间

② 多层次构图：以展示场景中的景物层次关系来表现空间的深度影像结构（图3-4-16）。

③ 使用大景深：运用广角镜头、小光圈、拉远拍摄距离等手法获取大景深来表现深度空间（图3-4-17）。

④ 扩展空间距离：在窄小的环境中可以采用广角镜头，有意把布景设计成前大后小、前宽后窄，在场景中加入镜子等方法，夸张、扩展空间距离，造成近大远小、近深远浅、近暗远亮、近实后虚的透视效果，以此创造鲜明的空间感。

⑤ 摄影角度和光线角度：利用仰、俯、侧等拍摄角度有利于夸张前后景大小的对比，避免正面或平视的角度。侧逆光、逆光、等光线角度也有利于深度空间的表现。

浅空间与深度空间相反，是使画面表现较为平面化的空间感觉。其作用是表现抒情、梦幻、离间、怪异、寓意等空间意境，也可使主体更为突出。表现浅空间的手法有以下几种。

图3-4-16　层次与深度空间

图3-4-17　大景深与深空间

图3-4-18 单一背景的浅空间

图3-4-19 小景深与浅空间

图3-4-20 烟雾与浅空间

① 选择单一背景：采用色彩简单、结构单一、纹理规整、明暗均衡的背景可以使空间深度淡化实现浅空间（图3-4-18）。

② 压缩景物间的距离：运用长焦距、大光圈所形成的小景深，可以压缩空间距离，简化背景，达到创造浅空间的目的（图3-4-19）。

③ 弱化画面对比：利用淡彩色、高调摄影、施放烟雾等手法可以弱化画面的对比，表现浅空间（图3-4-20）。

④ 利用投影表现浅空间：把影像通过投影机投射在银幕或者墙壁上，刻意将三维空间通过二维空间的载体来展现。

3.4.2.4 前景与后景

在现实生活中，环境往往是由多层景物构成的。当把生活里的多层景物处理在二维空间的画面里时，我们把观众视线最近的一切景物称为前景；把处于主体后面的一切景物称为后景或背景。前景与后景可以是人也可以是物。

从造型形式上说，前景与后景都有助于画构图的均衡与多变，有利于景物纵深空间的表现，让画面的影调丰富、层次分明。在运动镜头中，还能活跃画面气氛，表现运动节奏，增强画面动感和戏剧节奏，而通过后景处理的虚实、动静、明暗、色彩冷暖等，相互映衬以突出主体。从故事的叙述上说，前、后景的运用可以展现环境，交代时空，刻画人物，烘托气氛，增强影片的真实感和艺术表现力，以达到帮助叙事的作用（图3-4-21）。

图3-4-21　前景与后景示意图

由于前景位于主体前面，前景的形状、结构、透视、大小、色彩关系都对主体产生烘托或遮挡的作用，为此，并不是所有的画面都需要有前景，有时不必要的前景会破坏画面的表现力。在处理前景时一定要注意使其离开画面视觉中心位置，它的面积不能过大，避免掩盖主体，抢夺观众的视线；前景景物的亮度不宜超过主体，色彩不能比主体鲜艳；在处理运动的前景时要注意，其出现的时间不宜过长。而运动镜头中，在相同的运动速度下，前景的动势更强烈，为此，如果前景是竖向线条时，镜头的横向移动速度就应该变缓；如果前景是横向线条时，镜头的纵向移动速度就应该变缓，以确保前景的运动速度不会过快，让观众有足够的时间看清前景。

后景在一个画面中是必然存在的，是环境组成的一部分，但是不能说后景就是环境。后景除环境因素外，还有人物或其他的景物。后景作为环境时，它可以表达画面内容和纵深空间，起到突出主体的作用，可以揭示主体的活动状态与场景的气氛，有利于主体思想的表达，对于后景的安排不宜过分突出和过分复杂，要尽量地简化，以免影响主体的表现。由于后景画面中的比例和尺寸可能会比主体大，所以在处理后景时候我们可以利用稍浅的景深，来削弱后景对主体的影响，已到达衬托、突出主体的目的。

3.4.2.5　镜头角度

镜头角度也就是摄影机拍摄的角度,是现场拍摄时确定的视点,由拍摄方向和拍摄高度两个因素决定。其担负着交代戏剧内容,揭示人物心理和构成画面造型等重要任务。

不同的镜头角度可以根据不同的创作思路选择纪实或夸张的风格来表现被摄景物。从拍摄方向考虑、可分正面角度、斜侧角度、正侧角度、侧背面角度和背面角度。正面角度一般会产生庄严、稳重、对称、呆板等感觉;正侧角度和斜侧角度拍摄会使画面显得透视感、主体感强烈,构图生动活泼;用背面角度与侧背面角度来表现被拍摄对象,虽然不常用,但在偶然出现时,往往能引起不同的反响。从拍摄高度看则可分为平视角度、仰视角度、俯视角度(图3-4-22)。在拍摄现场选择镜头角度是摄影师的重点工作,不同的角度可以得到不同的造型效果,有不同的表现功能。

平视角度:摄影机与被拍摄对象处于同一视平线的一种拍摄角度,由于它接近人眼观察事物的常规高度,画面给人一种自然、平稳、真实的视觉感觉,但画面造型形式缺少变化,显得呆板(图3-4-23)。

平视角度　　　　　　　俯视角度　　　　　　　仰视角度

图3-4-22　摄影机角度

图3-4-23　平视角度

图3-4-24　仰视角度

图3-4-25　俯视角度

仰视角度：摄影机镜头视轴线向视平线上方倾斜，摄影机仰视被摄物体。仰视角度除了用来表现主观实现（即主观镜头）外，也可用于表现高大宏伟的建筑物、宗教雕像、正面形象突出的人物，表现崇敬、仰慕、敬仰等心态（图3-4-24）。

俯视角度：摄影机镜头视轴线向视平线下方倾斜，摄影机俯视被摄物体。可以用于表现空间的狭窄，描写藐视、恐怖等心理，在表现人物时也可能用于表现失败者、小人等（图3-4-25）。

3.4.3　影像画面构图的特性

① 以不变应万变：我们都知道影像摄影的画框有很多种不同的比例，但无论它的比例如何变化，最终的画幅都是一个长方形，这是影像摄影构图中无法改变的因素。然而影像摄影表现的对象是千变万化的，大到宇宙的宏观世界，小到电子显微镜下的微观世界。因此，以

固定不变的长方形的画幅来表现千变万化的对象，是影像画面构图的重要特征。我们要明确这一特性，利用运动摄影、角度和景别的选择、人物调度、光影处理等手段和适应固定画幅形式的特性，突破固定画幅形式带来的束缚，以不变应万变。

② 画面视点的可变性：影像摄影虽然被限制在一个固定不变的景框内，而场景空间也会为我们带来一定的束缚。但我们可以通过改变摄影的景别、摄影机的角度、自由选择被摄物来自由控制画面的视点，从而表现我们作为创作者想要表现的景物，引导观众的视线。

③ 画面构图的运动性：影像摄影所拍摄的画面都具有内部运动（被摄对象的运动）及外部运动（摄影机的运动），它表现运动的景物和变换的空间。影像摄影的每一个画面的构图都是在不断变化的。即便是静态构图拍摄静物，画面的主体和摄影机都是不动的，但画面也会因时间的推移、光影的变化、上下镜头的连接而产生变化。这是影像摄影与平面摄影最本质的区别，也是影像摄影构图的一重要特性。

④ 画面构图组接的统一性：由于影像摄影的每一个画面并不是独立存在的，它构图的完整、和谐、统一是建立于一组画面中。为此，在处理构图时不能只考虑单个画面的光影明暗、色彩冷暖的对比，被摄物布局的对称、均衡、完整、统一等构图因素，要联系上下画面、一组画面、一场戏，甚至是一个蒙太奇句子来考虑这些因素的统一性。否则，会造成一部影片的每一个画面都孤立存在，影片失去了其电影蒙太奇造型的灵魂和魅力，使其没有达到，甚至是失去叙事、表达情绪情感等重要功能。

⑤ 时间因素：影像摄影与平面摄影、绘画艺术的本质区别除了其运动性和视点可变性之外，就是平面摄影、绘画艺术都属于空间艺术，而影像摄影则属于时空综合艺术。平面摄影与绘画只能展示静止的瞬间画面，人们在观看它们时的时间长短可以自己自由的掌握，但影像摄影展示的是连续运动的单个或多个画面，人们观看的时间长短掌握在摄影师与剪辑师的手里。因此，一个画面时间的长短会直接影响到整个画面构图的效果。画面出现的时间过短，或景物、摄影机运动的速度过快，会致使观众没有足够的时间接收到画面的完整信息；反之画面出现的时间过长，或景物、摄影机的运动过慢，会使致观众产生厌倦，对画面失去兴趣，影响影片的节奏感。在一般的情况下，全景镜头要长一些，而特写可以短一些；构图复杂画面要长一些，简明的画面短一些。但这是指一般情况下的，在特定的内容表达方面，要根据内容来定画面的长短。

⑥ 构图与声音的联系：影像摄影不单只是时空综合艺术，还是视听综合艺术。画面与声音并存。声音在影片中不仅是画面的简单重复，还是画面的重要补充，它赋予画面新的内涵，丰富画面表达的内容。

根据我们的生活经验，声音还可以帮助我们辨别空间的大小，物体的方位、远近。立体声则是模拟这些生活经验所得，为画面处理开放式构图创造更有利的条件，帮助构建立体空间，营造真实感，交代故事与情感。

3.4.4　构图的形式种类

影像摄影常见的构图形式，是以被摄对象和摄影机的动静、角度、距离等视觉因素在画面中的布局，形成的各种想象力形式，常见的有静态构图、动态构图、影调构图、色彩构图、肖像构图、群像构图、风景构图和静物构图。

① 静态构图：画面中被摄物体与摄影机均处于静止状态，画面内的构图组合基本不变，这种画面构图通常承载了更多的含意。

② 动态构图：画面中视觉因素和结构不断发生变化的称为动态构图。由于摄影机或被摄对象处于不断运动状态，从而使画面组合产生连续或间断的变化。动态构图可以加强画面的动感，有利于紧张、激动等气氛的表现。在处理动态构图时，要把握摄影机的稳、准、匀，把握好摄影机和被摄对象的运动节奏，注意上下镜头的运动规律。

③ 影调构图：利用光影明暗分布组织画面视觉中心，改变画面构成关系。光线是摄影成像必不可少的元素，它的明暗分布关系可以改变画面的均衡、和谐、对比关系，可以组织视觉中心，美化构图，丰富构图（图3-4-26）。

图3-4-26　影调构图

④ 色彩构图：利用色彩的配置、对比构成画面的视觉中心，吸引观众的注意力，即色彩构图。色彩的深浅、明暗、面积大小以及在画面中所占的位置和色彩的运动，均能影响画面的构成（图3-4-27）。

⑤ 肖像构图：一般是指在影片中的近景、特写、中景用来描写单个人物面貌的画面。此类构图主要是通过人物的面部表情和眼神，表现人物的性格特征和内心世界。这是影片中塑造人物形象的重要组成部分（图3-4-28）。

⑥ 群像构图：一幅画面中表现两个以上人物的场景为群像构图，也可称为多人构图。这类构图多用于表现人物之间的关系，表现人物所处的环境、气势和气氛（图3-4-29）。

图3-4-27 色彩构图

图3-4-28 肖像构图

图3-4-29 群像构图

⑦ 风景构图：一般指没有人物出现的场景，也称为空镜头。这类镜头常常用于交代时空关系、环境气氛，也可以用于抒发情感、渲染情绪，表现时间空间的转换、剧情的过渡等。在使用时，要注意其与剧情情节的关联性，不能孤立存在（图3-4-30）。

⑧ 静物构图：也是空镜头的一种。其表现的对象是一些与人物或剧情有关联的静物。通过这些静物从侧面表现人物身份、性格、爱好，有时也可以用于铺垫剧情，制造悬念（图3-4-31）。

图3-4-30　风景构图

图3-4-31　静物构图

3.5 影像摄影艺术表现手段——色彩

色彩对于影像摄影而言，不仅仅发挥着再现客观事物的写实作用，更重要的是其有着非常重要的造型与表意功能。创作者可以通过色彩的配置而达到烘托环境、表现主题思想、塑造人物形象、渲染人物情绪等效果。

3.5.1 色彩的造型功能

色彩作为影像摄影的造型手段之一，不仅是其再现客观世界的元素，而且具有传达信息和情绪、塑造艺术形象的造型功能。首先需要了解的第一个概念就是色调。

一组色彩关系在一个画面、一场戏，乃至一部影片中所形成的色彩倾向称为色调。我们可以通过背景、环境、服装、道具、灯光甚至是人物的肤色等元素的色彩配置来展现和创造画面的色调。色调是摄影师们的一种造型手段，在影片中起着传递信息，表达情绪，烘托气氛，刻画人物形象和心理变化，展现不同时间、空间、地域感和时间感等作用。在创造色调的过程中，我们要注意色调的处理不是从单个画面考虑的，要从剧作表现的内容出发，配置每一场戏以达到整部影片的色调。

我国著名导演张艺谋在电影《英雄》中运用了黑、红、蓝、白、绿等色调来讲述故事，利用不同的色彩来映衬人物形象、情感的变化与故事情节的发展。影片一开始用黑色表现秦国的强大，秦营中森严的守卫以及秦王对统一天下的坚定信念。而在表述无名在赵国如何打败残剑、飞雪时，用红色的书馆、红色的人物服装来表现赵国人刚烈的性格特点，提示了赵国人复国的愿望强于其他五国的根本原因；又如飞雪与如月在胡杨林中决斗的那一场戏，用夸张的红色表现人物间强烈的仇恨，更突显了引起这段仇恨中的爱情（图3-5-1）。

图3-5-1 电影《英雄》的色调

在现实生活中具有丰富多彩的色调关系，它们之间相互影响、相互制约，形成既有区别又有内在联系、既对立又统一的关系。当不同的色彩相互搭配在一起时，有些色彩之间具有强烈的对比效果，而有些色彩之间则有和谐的视觉感受。

图3-5-2　色彩的反差

凡是色轮上处于相对位置的两种色彩，如红色和绿色、橙色和蓝色、黄色和紫色，称为互补色，它们之间的视觉对比效果鲜明，能给人一种强烈的色彩跳动感。这是因为我们的眼睛在观看这两种波长明显不同的色光时，要在两种不同的波长中来回调整，由此给我们一种色彩间的跳跃感和强烈的对比感，互补的色彩之间都具有这种特性，它们之间对比效果也最为强烈。同

图3-5-3　色彩的和谐

时冷色和暖色也是处于色轮上相对的位置，同相也具有这一特性（图3-5-2）。

而在色轮上比较接近的色彩，一般被称为相近色。它们反射出的色光波长比较接近，不会引起明显的视觉跳动。所以它们相互配置在一起时并没有强烈的视觉效果，而显得和谐协调，使人视觉上感到平缓与舒展。如红、橙、橙黄、等色彩的相互配合，便具有和谐的特征（图3-5-3）。

互补色和相近色的对比与和谐关系是建立于它们的饱和度最高的基础之上的。然而，影响色彩的反差与和谐关系，除了要考虑色相（图3-5-4）与冷暖关系之外，我们还要考虑色彩的明度（明暗）、彩色与消色的关系。摄影中的明暗关系，除了光影的明暗之外，也包括色相本身的明度差异。明度高的色彩与明度低的色彩对比反差大，反之色彩就相对和谐。彩色

图3-5-4 十二色相轮

与消色的关系就是指色彩间的饱和度,饱和度越高对比越强烈,反之就越和谐。

3.5.2 色彩的情绪与象征元素

我们的生活经验,常常会把色彩与温度、重量、运动等感觉联系在一起,出于这些心理感受的对比,把色彩分为冷色、暖色、轻色、重色、突出色与隐蔽色等。

冷色与暖色是依据心理错觉对色彩的物理性分类,对于颜色的物质性印象,大致是由冷暖两个色系产生的。黄、红、橙等波长长的色彩会令人联想到阳光、火等,使人产生暖和感;相反,青、蓝、紫等短波长色彩会令人联想到水、冰等,使人产生寒冷感。因此人们把黄、红、橙等波长长的色彩称为暖色,把青、蓝、紫等短波长的色彩称为冷色。这些色彩的冷暖感并非物理上的真实温度,而是由我们的视觉与心理联想产生的。

色彩除了给我们温度上的不同感受外,还带有重量感。由于冷色会使我们联想到铜、铁、冰等物理密度大的物质,而暖色会使我们联想到棉花、云彩等物理密度小的物质。所以,人们把冷色称为重色,暖色称为轻色。当然色彩的重量感还受到色彩的明度影响,明度高的色彩为轻,明度重的色彩为重。

同时暖色又能给人一种突出、前进、扩张、迫近的感觉,而冷色却给人隐蔽、收缩的感受。

基于以上色彩的心理反应,运用于摄影艺术创作中,可以起到绝佳的表达情绪作用。色相、色度、色彩的明度都可以反映不同的情绪,如冷色传达平静、安宁;暖色表现强烈、活力等。而在实际运用中要表达具体的情绪时,创作者还要考虑不同的颜色所产生的象征意义。如红色象征着力量、爱情、革命、暴力等;白色象征纯洁、神圣、生命;黑色象征严酷、死亡、悲痛、坚毅;黄色象征光明、欢快;蓝色象征平静、安详、忧郁;绿色象征生长、和平、希望等。

3.6 影像摄影艺术表现手段——光线

在影像摄影中,光线不单只是曝光成像的元素,其还可以塑造艺术形象,表达影片的主题思想。因此,掌握用光技法是摄影师必须具备的基本技能之一。首先,我们要了解光的性质、种类、形态,才能更好地用光。

3.6.1 光线的性质

光线的性质有直射光和散射光两种。

直射光：发光光源直接照射到物体上，能产生清晰投影的光线。其特点是光源投射方向明确，能够产生明显的阴影，被照射物体本身会形成明显的明暗过渡层次。直射光有利于表现物体的立体感、轮廓和质感，通常作为主光、轮廓光或局部的修饰光使用。

散射光：凡发光的光源照射在物体上只起到提高普遍亮度，而不会在受光物体上产生明显投影的，均为散射光。其特点是被照射物体受光均匀，而不会产生明显的投影，也不会有明暗过渡的光影层次。散射光多用作辅助光，用来平衡光线，柔化影调，提高场景整体亮度。

3.6.2 光线的种类

光线的种类可按照光源、光源位置、造型作用和造型效果来划分。我们习惯以光源的位置分类，即被摄物体与摄影机的位置确定后，我们依据光源与摄影机、被摄物体的位置关系可把光线分为顺光、侧顺光、侧光、侧逆光、逆光、顶光和脚光（图3-6-1）。

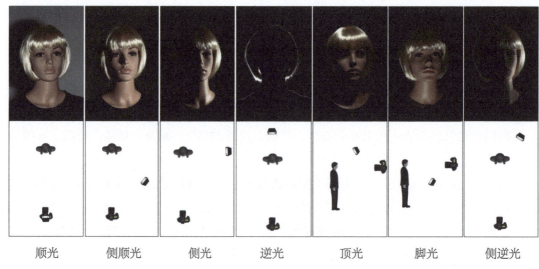

图3-6-1　光位图

顺光：光线投射方向跟摄影机拍摄方向一致的照明为顺光，也称正面光。顺光照明可使被摄物体受光均匀，景物的阴影被自身遮挡，能隐没不必要的投影，制造影调柔和的造型效果。同时，顺光还能很好的体现景物的固有色彩效果。但顺光不利于拍摄多层次空间景物和大气透视效果，表现被摄物体的立体感和空间感能力较差，会减弱纵深感，使画面显平淡。

侧顺光：光线投射水平方向与摄影机的拍摄方向成45°左右的摄影照明为侧顺光。这种光线照明能使被摄物体产生明暗过渡丰富的影调层次，可以很好地表现景物的立体感、质感。一般用于处理人物的主光，或修饰景物、人物的重点局部。

侧光：光线的照射方向与摄影机的拍摄方向成90°左右的照明，受侧光照明的物体，有明显的阴暗面和投影，对景物的立体感和质感有极强的表现力。但其会使景物明暗反差大，缺乏明暗过渡，一般只用于拍摄特殊光效、创造特定的光线气氛，而不用于表现正常的人物。

侧逆光：光线的照射方向与摄影机拍摄方向成135°左右的照明为侧逆光。运用侧逆光可以勾画景物的轮廓，被摄物体正面受光较少，造成暗部面积较大，可创造特殊的气氛和渲染人物消极情绪和阴暗形象。此外侧逆光还利于多层景物和大气透视的表现。在使用侧逆光作为主光照明时，要注意主体上的补光不能过强。

逆光：光线的照明方向与摄影机拍摄方向成180°左右为逆光。由于其只照到被摄物体的背面，照亮其轮廓，所以也被称为轮廓光。其可以勾画景物的轮廓，使受光物体与背景分离，达到突出主体的作用。适用于表现多层景物和深度空间。

顶光：在被摄物体上方的光线为顶光。在顶光照射下，景物水平面亮于垂直面，会形成较大的明暗反差，但缺乏过渡层次，影调偏硬。以顶光作为主光拍摄人物时，会产生反常的、奇特的效果，如前额发亮、眼窝阴黑、鼻影下垂、颧骨突显等，不利于人物美感的塑造，适合用于表现性格阴险的人物、丑人人物形象等。顶光又分为前顶光（顺顶光）、顶光、后顶光（逆顶光），前两者照明效果相似，而后者与逆光效果接近。

脚光：由被摄物下方向上照明的光线。这种光线形成自下而上的投影，产生非正常的造型。常常被用于表现画面特定的光效，如油灯、炉火、烛光等，亦可用来渲染特殊气氛，如恐怖、惊险，或者用于丑化人物形象。

3.6.3 光线的形态

光源投射到被摄物体后，由于光线性质、位置（投射方向）的不同，在画面中会形成平光、明暗、剪影、半剪影、投影等几种基本的光线形态。

平光，又称为平光光效或平光照明，其表现为画面中物体受光均匀，明暗过渡平滑，明暗对比较弱。由于其不会产生明显的投影，因此能够弱化受光物体表现的凹凸面，使画面显得柔和，有利于物体固有色的再现。平光光效一般是用散射的顺光或亮度相等的多光位照明获得（图3-6-2）。

图3-6-2 平光

明暗，又称为明暗光效。其画面表现为影调层次丰富，明暗对比强烈，被摄物体有明显的明暗过渡。明暗光效可以表现景物的立体感、质感和空间深度。创造明暗光效，主光多为直射的顺侧光和侧光（图3-6-3）。

剪影，表现为画面中的物体只显现轮廓形式，不表现物体的表面结构和细节质感，一般用逆光实现，主体正面不加任何的补光。剪影可表现特定的环境气氛和人物心理情绪，如恐惧、失落、悲痛等（图3-6-4）。

图3-6-3　明暗

图3-6-4　剪影

半剪影，表现为画面中除显现物体的轮廓外，还能表现出物体的粗略表面结构，适用于烘托人物情绪和环境气氛。半剪影是以高亮背景衬托，主光多为逆光、侧逆光，主体正面以微弱的散射光作补光（图3-6-5）。

投影，一般物体在直射光照明下，所产生的影子为投影。运用投影与物体的虚实关系，能渲染恐怖、神秘等气氛，可以多侧面、多角度展现被摄物体，也可以丰富构图形式。

3.6.4 光线的造型作用

光线在影像摄影中的造型作用主要体现在它能够塑造景物的影调层次、立体形式与轮廓形式、处理画面构图等。

3.6.4.1 影调层次

图3-6-5 半剪影

在影像摄影中，画面影像的明暗层次关系称为影调层次，即我们常说的影调。它是黑白摄影造型手段中的技术概念，但它不仅限于黑白摄影，彩色摄影也可以用影调来描述。在彩色摄影中影调以色彩的明度和光线的明暗分布关系可分为亮调、低调和中间调三种；而以色阶层次反差的不同又可分为硬调、软调和中间调（即层次丰富的影调）等。

亮调，以浅灰到白色以及高度较高的色彩为主构成的画面影调为亮调，又称为高调、明调或浅调。我们在处理亮调画面时要注意，减少画面中的黑色和亮度偏低的色彩，以便使画面亮部更为突出，丰富影调层次。一般采用较为柔和、均匀、明亮的顺光作为照明。

亮调可以给人光明纯洁、轻松、明快的感觉，比较适合表现女性、儿童的形象，表现风光片中恬静、商业摄影中素雅洁净等。在特定的戏剧内容中也会表现出空虚、肃穆、素淡、哀怨等感觉（图3-6-6）。

图3-6-6 亮调

低调，其画面影像表现与高调相反，由浅灰到黑色及亮度偏低的色彩为主构成画面的影调，又称为暗调、深调。低调摄影会给人坚毅、稳定、沉着、黑暗、阴森的感觉。其表现的感情情绪比高调摄影更加强烈。低调摄影能使景物产生大量的阴影、突显体积感和重量感、营造强烈的反差效应。在人物表现中通常用于表现老人、威信极高的长者，当然也可以表现性格深沉的年轻人等。在用光方面，通常采用侧光、逆光（图3-6-7）。

图3-6-7 低调

硬调，明暗、色彩对比强烈，景物的色彩多采用原色，少用过渡色和补色，用光方面追求反差大、光线强的直射侧光或侧逆光，使拍摄出来的影像黑白对比明显，如同木刻画一般。硬调适用于表现性格刚毅、情感果断、气势阳刚的人物，或是历尽沧桑的老人。

软调，表现为影像画面层次丰富、反差小、画面柔和。软调用光时多采用光线柔和的散射光，光比较小，光线的方向性与强度不宜太强。软调给人细腻、柔和、含蓄、抒情的感受，适用于表现细腻的画面和偏重情感表达的情节。

中间调，又称为灰调，有两指：其一指明暗关系，既不是亮调，也不是暗调；其二指反差关系，介于软调和硬调中间，中间调是影视作品中最常用的影调形式。同时也是人们经常用到的低调和高调的中和。

3.6.4.2 立体形式与轮廓形式

物体的立体感和轮廓都是客观物体的本质特征之一，影调的层次和反差都会对被摄物体的立体感产生影响，影调层次越丰富，立体感则越强，而影调层次的形式主要是依靠光影的造型功能。一般用直射的顺则光、侧光会使物体产生丰富的明暗过渡，而散射光的顺光则会削弱物体的立体感。采用逆光、侧逆光、顶光作主光时，必须加以适当光比的散射光作补光才能丰富影调层次、增强立体感。而轮廓感有助于立体感的传达，立体感又有助于轮廓形式的体现。

3.6.4.3　处理画面构图

在处理画面构图时，我们可以通过影调明暗分布的关系，对比协调画面的构图，组织视觉中心，可以通过光影改变画面中各物像的色彩、形态、位置的显现与隐藏，从而改变画面中的构图结构。利用光斑、光束、光影影响构图的均衡。摄影师对光线明暗的处理可使构图洗练简明，也可以使其繁杂无度。

3.6.5　光线的艺术表现

光作为视觉元素之一，在影像摄影中不但起到还原物质世界的作用，而且是一种贯注了审美经验和审美意识的艺术手段。它创造影片节奏、环境氛围、艺术风格，它也被用来展示和刻画人物，甚至也可以被用来表达思想主题。光线在影片中的艺术表现作用具体体现在以下方面。

3.6.5.1　创造摄影基调

影调是摄影基调的重要组成部分，在彩色电影出现之前，摄影基调就是以影调来确定的。

3.6.5.2　塑人物形象

电影是通过人物的遭遇、喜怒哀乐来阐述主题思想。人物形象塑造的成功与否，直接影响到影片的好坏。这里所指的人物形象，不仅仅是人物的外貌、衣着造型，这些视觉上外部的形象，还包括人物的性格、情绪、人物背景等内部形象。人物形象的创造离不开摄影光线对角色的塑造，摄影光线不仅可以刻画出人物的气质和性格，还要呈现出人物内心世界的矛盾与冲突，而这正是推动故事发展的内在依据和动力。

电影中的人物形象不是一成不变的，如何用光线塑造电影叙事中运动变化的人物形象是著名摄影师斯托拉罗感兴趣的领域，具体来说就是人物造型光的整体设计，这里涉及叙事、情节、时空、环境、气氛和角色心理等诸多因素，即需要统一，也需要变化。在影片中，用光对于摄影师刻画人物、塑造人物性格特点来说是一种非常重要的手段，会根据人物的性格和心理状态设计某种特定的光效。斯托拉罗谈过他对《末代皇帝》人物光线处理的总体构思："中国皇帝生活在特定的界限——城墙之内，总是处在屋顶、阳伞的阴影下。我们为影片确定了一种半阴影基调。而光则体现一种自由精神。光，对于总被包围在阴影之中的小皇帝溥仪，不仅是一种生理上的需要。而且意味着自由解放。随着小皇帝的成长，对社会的不断认识，他不断超越外界对他的控制。在这一过程中，光线处理上慢慢加入自然光成分……溥仪不断获得知识便不断获得光线……整个影片光线发展的脉络是，开始小皇帝完全处于阴影包围之中，然后慢慢加入光线，最后又产生自我阴影。通过人物从阴影走向光，再从光与阴影的对立走向平衡，影片展示了溥仪的心理变化过程。也就是用光的变化写出了人物的变化"。

3.6.5.3 表现艺术气氛

艺术气氛指的是画面影像给观众的一种心理感受，或者是一种情绪反应，它是观众理解影片内容的重要条件。光线在其中起到不可替代的重要作用。如相同的场景，在不同的光线照明下可形成不同的气氛。这种特定的气氛可影响人的心理情绪。白天、黑夜、晴天、阴天、黎明、黄昏等不同时段和气候的光线具有不同的性质，表现出来的气氛也不同。不同光线气氛可以给人以不同的心理感受甚至影响人的情绪。白天的阳光会使人心情开阔（图3-6-8）；阴天的旷野、乌云滚动的天空会使人感到凄凉；无光的黑夜使人恐怖（图3-6-9）；皎洁的明月又会使人心旷神怡；灯光辉煌的大厅会使人胸怀开阔；农舍的油灯会使你感到孤寂……这些都是用光渲染气氛、烘托人物情绪的依据。

图3-6-8 阳光温暖的光线气氛

图3-6-9 阴暗恐怖的光线气氛

3.7 影像摄影艺术表现手段——运动

运动是影像摄影与其他造型艺术最大的区别，因为运动使影像摄影表现比其他的造型艺术更加真实，更好地表述故事，阐述主题思想，更易于普通观众对作品主题思想的理解。

3.7.1 被摄对象的动作与运动

在影像摄影中，人物是主要表现对象，因此人物的动作是决定影片动作再现的首要因素。我们在拍摄时要考虑人物动作的选择问题。因为电影里的时间与我们现实生活中的时间不尽相同，它们不能是1∶1的再现，我们也不能在影片中表现人物运动的每一个动作。电影中的时间我们称为银幕时间，银幕时间可以大于真实时间，也可以小于真实时间。

银幕时间大于真实时间就是影片叙述事件的时实跨度比生活的时间要大，利用比事件发生的真实时长更短的时间来表述时间，并保证事件信息的完整体现。由于电影篇幅长度是有一定限制的，这就可以让观众在有限的时间内看到一个完整的动作、事件甚至是一个故事。试想一下，如果一部影片是讲述某个人物一生，那么要观众花一生的时间去观看这部影片，于观众和创作者而言都是不可能的。因此，创作者要根据主题思想、情节、人物等因素，抽取人物动作中的关键点、事件中的重要情节、故事中的重要事件，简化浓缩某些不必要的动作和场景的表述，经简练的手法表现主题思想、故事情节、人物形象等，达到压缩真实时间的目的。如我们要讲述一个人物从A城市坐飞机到B城市，如果我们把人物在这个过程中任何一个细节都表现出来的话，可能需要花好几个小时。但是我们知道这个情节的重点是人物从A城市坐飞机到B城市，那么我们可以抽取关键点——人物进入A城市机场、人物登机、人物从B城市的机场走出。当观众看到这组关键情节片段时，就会自动地将画面表现出来的事件进行联想补充。一个需要几个小时完成的事件，在电影中可以用短短的十几秒甚至是更短的时间，就能表述清楚。关键在于事件情节或是人物动作的选择，这要根据内容由摄影师与导演决定抽取什么作为表现的关键点。

由于银幕时间的运用和处理与影片的剪辑有着极大的关系，对此我们将放到第四章再深入探讨。

3.7.2 摄影机的位置、方向与运动之间的关系

摄影机的位置、方向和运动均能影响被摄对象动作的再现，在一般情况下中景和特写镜头快、远景镜头慢，正面拍摄表现的运动慢，侧面拍摄则显得被摄对象运动速度快；平视角度能够真实还原被摄对象的运动速度，而大仰大俯的拍摄角度则让被摄对象的运动速度感觉更快；侧面拍摄时，长焦快、短焦慢；正面拍摄时，长焦快、短焦慢；被摄物与摄影机移动方向相反能造成更强的运动感。这些都是摄影机的位置、方向与运动的关系。

3.7.3 运动摄影

运动摄影指在拍摄一个镜头时,摄影机的持续运动,即在一个镜头中通过移动摄影机的机位,或者改变光学镜头的焦距进行拍摄,运动摄影的形式有推、拉、摇、移、升降、晃动、旋转、跟、甩等。

推:推镜头,摄影机由远而近渐渐向被摄物体推近。

拉:拉镜头,摄影机由近而远地运动。

摇:摇镜头,摄影机位置固定,借助脚架或人体做上下、左右、斜线、曲线等各种形式的摇拍。

移:移动镜头,摄影机借助任何运载工具(如轨道、斯坦尼康、摇臂等)或人体做上下、左右、斜线、曲线等各种形式的运动。

升降:升降镜头,摄影机机位做上下运动。

晃动:晃动镜头,摄影机在特制的可以晃动的支架上,或由摄影师手持摄影机做前后、左右的晃动。

旋转:旋转镜头,其拍摄形式有很多,摄影机机位不动,机身呈仰角,沿光轴在脚架上或手持摄影机旋转拍摄或水平摇拍,或摄影机围绕被摄体旋转拍摄,或摄影机与被摄物体同置于一个可旋转的物体上。

跟:跟拍镜头,摄影机通过推、拉、摇、移、升降、晃动、旋转等运动方式或跟随被摄物体的运动而运动。

甩:甩镜头,摄影机快速从一个场景甩出,然后切入第二个镜头。

一个镜头内,场景的更换、景别的变化,不经外部剪辑,不靠被摄物体本身调度,由连续不间断运动着的画面来体现,这是运动摄影的一大特点。因此,它所表达的时间推移、空间转换,完全与客观的时间空间吻合,能起到保持时间的真实连续、严守空间的统一性、增强画面的逼真性等作用。

第4章 剪辑与后期制作

4.1 电影剪辑手法

剪辑对于一部影片而言，其地位是无可替代，电影因为剪辑的出现才能成为完整的艺术表现形式，也因为剪辑电影才能向观众叙述完整的故事，阐述故事主题，表现人物情绪与感情，使看似没有联系的画面影像产生蒙太奇关系，使观众产生联想，让这些画面影像产生信息叠加。剪辑的发明产生一项新的艺术，一种新的语言，这种语言能让我们一眨眼经历时空转移——上一秒还身处广阔的沙漠，下一秒则可以观察人脸的奥秘；一个切换可以把几百万年连接起来，联系星际之间的远古和想象中的未来世界。剪辑可以放慢时间，也可以加速。一个切换的时间选择可以让观众惊声尖叫，也可以让观众感到有趣。画面镜头长短的选择造成了观众观看影片的反应。可以说，电影就是画面镜头通过剪辑的汇总，是剪辑的产物。

剪辑就是由剪辑师选择最好的（最合适的）镜头，将下一个镜头接到上一个镜头的尾上，同时，将特定的镜头进行选择、定时，使之排列成分镜头剧本，它是影片制作起决定性的、富有创造性的工作。剪辑者并不是单纯地把拍摄取得的素材多余的部分剪除，再让画面连接在一起或把拍摄的情景客观地重现，而是将从生活经验中产生的心理根据把某种思想重现，解释这一情景的思想过程。

电影的剪辑手法大致可分为以下四种。

切，电影剪辑中最常用的一种镜头转换手法，即上一个镜头结束直接连接到下一个镜头开始，中间毫无间隙，也不加任何的过场技巧。

淡，画面逐渐变暗，最后隐没称为淡出；画面逐渐由暗变亮，最后完全清晰为淡入。淡入、淡出节奏舒缓，具有抒情意味，并能给观众以视觉上的间歇，产生一种完整的段落感，是电影中表现时间、空间转换的技巧之一。

划，一个画面由其边线划过银幕取代原来的画面，银幕上会同时存在两个画面，但两者并不叠加融合在一起，过程中两个画面有明显的边线。

叠，是将一个镜头的尾部画面与接下来镜头的开始画面做短暂的交叠，称为叠化。

4.2 电影剪辑的特性

剪辑其实就是处理上下镜头之间的关系，其特点主要表现在上下镜头之间的图形关系、上下镜头之间的节奏关系、上下镜头之间的空间关系及上下镜头之间的时间关系四方面。

4.2.1 上下镜头之间的图形关系

剪辑可以使两个镜头内的图形产生关系而相互影响，场景调度中的四大要素（灯光、布景、服装和表演）以及摄影上的大部分项目（拍摄、取景、摄影机运动）都赋予画面许多的图形元素。因此，每个镜头都包含许多可以做纯图形剪辑的元素，也就是说剪辑使两个镜头间产生某些纯图形式的互动关系。

按照图形元素来剪辑可以达到连续性的效果，我们可以通过上下镜头在图形上的相似关系将两个镜头连接起来，称为图形匹配。也就是让上镜头的图案、色彩、构图及运动动向，在下镜头中得到延续的体现。如蔡明亮导演的《你那边几点》用了大量的图形关系剪辑以达到场与场之间的顺利过渡，剪辑师根据图4-2-1中由左至右的车流消失点与图4-2-2中电梯由左至右的消失点，以及各自主要人物所在的位置以及在画面中的大小比例形成的相似图形关系做剪接。

图4-2-1 《你那边几点》（一）

图4-2-2 《你那边几点》（二）

4.2.2 上下镜头之间的节奏关系

剪辑可以通过调整每个镜头的长短控制镜头间的节奏。但是影片的节奏不仅仅是由剪辑

造成的，还牵涉到其他的技术部门。电影工作人员还可以通过场面调度中的运动元素、摄影机的机位和运动、音乐的节奏以及整部电影的脉络来决定剪辑节奏。然而事实上镜头的长度对影片的节奏有着极大的影响。一个稳定节奏的剪辑可以通过使用长度几乎相同的镜头组接在一起而完成；也可以通过连接越来越短的镜头来创造加速的节奏效果，制造紧张感，活跃气氛。也可在两组快节奏的镜头中间加入一个较长的镜头以达到休止符的目的，舒缓节奏。

图4-2-3 《晚春》（一）

4.2.3 上下镜头之间的空间关系

在通常情况下，剪辑不仅控制了影片的图形与节奏关系，同时还能构建电影空间。剪辑师可以通过先用一个镜头建立起整个空间，然后再接上一个空间的镜，如日本导演小津安二郎的《晚春》中，房子的外景镜头（图4-2-3）接的是人物在室内的活动镜头（图4-2-4），给人的印象就是人

图4-2-4 《晚春》（二）

物置身于这个房子之内；也可以对各个空间的片段进行组合，使观众产生关系联想，建立起一个整体空间印象。

上下镜头的空间关系其实是建立在前苏联电影导演、著名电影理论家库里肖夫的"库里肖夫效应"实验的理论基础之上的。他把一个演员静止的没有任何表情的特定镜头分别与一张桌子上摆放了一盘汤的镜头、一个棺材里面躺着女尸的镜头、一个小女孩玩着小玩偶的镜头连接在一起，把这三个不同组合的画面给三组不知道此中秘密的观众看，三组观众的反应分别是，演员看着那盘桌上没有喝的汤时，表现出沉思的表情；演员看着女尸时，表现出沉重悲痛的表情；演员看着小女孩时，表露出松愉的微笑。但实际上三个组合中的演员特定镜头是一样的，而观众的反应是由于镜头的组接所产生的联想造成的。由这个实验得出的结论是，造成电影情绪反应的，不是单个镜头的内容，而是镜头组接和剪辑让观众产生联想的作用。同理在不使用"定位镜头"（确定空间关系的全景镜头），而通过不同场地拍摄的片段组

合能使观众获得整体的空间感。

4.2.4 上下镜头之间的时间关系

剪辑通过最平常的调度镜头次序的方式即可改变故事发生的时间顺序。常见的重组故事手法有"闪回法"以及"闪进法"。

闪回法，即在顺叙的故事中插入一两个镜头，以起到解释故事、叠加情节，以最短的时间与最少的镜头来交代故事背景或事件起因的作用。如在保罗·格林格拉斯的《谍影重重3：最后通牒》中，开场那一幕，在波恩走入医务所自行疗伤的事件中，加入了多个他在此之前的回忆镜头，回溯引发整个剧情的故事，也就是他如何进入这个阴谋的过程。

闪进就是切换到未来，可以是由过去开始闪进到现在，也可以是由现在闪进到未来。这里的未来可以是真实的，也可以是虚构的。如盖·里奇的《大侦探福尔摩斯》中，福尔摩斯在拳赛的那一场戏，其预想如何制服对手的表现方式就是闪进法。

我们在呈现电影情节时，可以通过剪辑来改变故事事件的长度。省略式剪辑是将一个事件以比在故事中更短的时间呈现。其中可通过3种基本方式来达成此效果。一是以传统的"标点"镜头变化，如叠化、划接或淡出、淡入，来打断过程。如人物从1楼走到6六楼，我们不需要把整个过程完整的表现，只需要将一个人物在1楼走上楼梯的镜头叠化到他到达6楼的镜头。二是用空镜头的方式，上镜头看到人物从1楼往上走至出镜，在短暂的空镜后拉到6楼的空镜头，然后让人物再入镜，利用两个镜头中的空镜头部分代表被省略的过程。三是在两镜头之间插入其他镜头的方式表示省略。如第一个镜头人物在1楼走上楼梯，然后加入稍长一个人物表情的特写，最后一个镜头看到他已经走到6楼。此外，我们还可以通过并列叙述多空间的事件来达到延长叙事时间的作用。比如事件讲述1楼有一个炸弹还有30s就要爆炸，那么在这个时间线上加入其他楼层的人得知这栋楼有炸弹慌乱的表现，甚至是每个人的表现。那么这30s可以无限的延长。

总之，电影技术人员借剪辑控制了图像、节奏、空间及时间等元素。由剪辑所提供的富有创造力的可能性是无穷大的。

4.3 电影剪辑的原则

4.3.1 连贯性剪辑

连贯性剪辑是一套特定的剪辑方法与系统，其目的在于连贯而清楚地讲述故事，以有条不紊的方式叙述出角色之间的一连串事件的发生。通过剪辑、摄影和场面调度上某些设计的配合来达成叙事的连贯性。

4.3.1.1 使连贯的动作衔接

对连贯性剪辑而言,最基本的要求莫过于在单一场景中的两个连续镜头中的动作必须畅顺衔接,以达到保持动作的连续,并能清楚描述一个动作过程的目的。例如,有一个人物从背向镜头转身到面向镜头,分全景、特写两个镜头表现。如果全景和特写连接刚好完成整个动作的为剪辑流畅连贯;如果两个镜头连接后,却有部分动作在两个镜头中重复了一下,那么效果就会显得动作卡顿了一下,不自然;如果跳过了人物转动的过程,观众看到全景的人物背影刚开始转动,接着就看到特写中人物已经是正面向观众了,这样组接在动作上有明显的脱节,剪接也就不可能流畅。

在观众的视觉中一个完整的动作是连贯不停顿的。但在运动规律的角度来看,每一个完整的动作都会有三个关键点,即起点、落点以及动作高潮点(也就是动势最大点),而在这三个关键点上都会有一到两祯甚至更多的瞬间停顿,处于相对静止状态,这也是动作速度、景别转换的契机处,具有相对稳定的视觉效果。一般情况下,这个静止点就是镜头的转换点,选择动作的相对静止点作为剪接点,有利于保证动作衔接的流畅,无跳跃感,这是动作剪辑中的一个规律。从这个规律出发,我们可以比较容易地判断镜头中的动作依据。比如转身、起坐、头的转动、手的起落、眼的闭睁等都可作为镜头切换的契机。

4.3.1.2 形象的大小与角度转变的范围

在连贯性剪辑中一定要注意两个镜头形象构图间的对比,每个剪辑都必须有理由,能把观众的注意从一个形象引导到另一个形象上。如图4-3-1所示,镜头A剪接到镜头B或镜头C时,镜头A与镜头B之间的形象构图几乎相同,画面形象大小变化不大。因此从镜头A剪辑到镜头B时,观众只能看到形象的细微变化,而镜头B与镜头A的形象大小对比根本产生不了一个新的形象,观众感到这种剪辑毫无意义,让人厌烦。而镜头A与镜头C的剪接能形成清晰的对比,两个画面的构图是完全不同,对观众而言,镜头A是看到景物的整体,而镜头C则看到景物的局部,产生了画面形象的差异,让观众在接受新信息的时候不知不觉地忽略镜头间的转换,所以显得连贯流畅。

在连贯性剪辑中,除要求两个镜头的形象大小有明显差异之外,在角度的选择上也要注意。一般情况下要求两个镜头为同样的角度,如果剪辑者想要剪接到一个从不同角度拍摄的镜头的话,那么角度的改

图4-3-1 剪辑中形象的大小

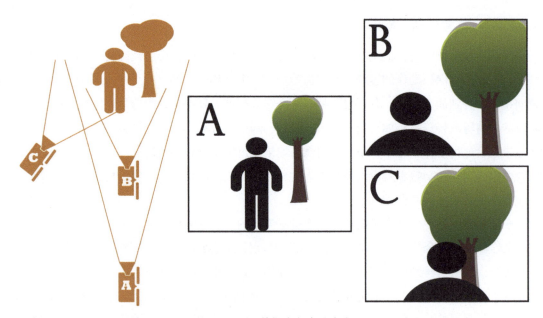

图4-3-2 剪辑中角度的大小

变必须相当明显。图4-3-2为从全景到近景转变时摄影机位置的方案。人物面对摄影机，其后面有一棵树。如果从镜头A剪接到镜头B时，在镜头B里，那棵树与人物的位置关系是一致的，所以能使观众接受。而镜头A与镜头C剪接，由于镜头C的角度稍有变化，造成树和人物的位置关系与镜头A不同，会使观众觉得树莫名其妙地移动了，这个转变会让观众感到不适，而致使剪接显得不流畅。若要想剪辑到一个不同角度的近景镜头，那么这个近景的角度改变必须是相当明显的才可以。如果镜头C的摄影机位置放到与镜头A形成90°角时，将制造出一个与后者的全景完全不同的形象，因此也不会造成视觉的不适应，可形成流畅的剪辑。综合上述例子，在镜头角度的转换范围中我们要注意其角度大小差异。

4.3.1.3 保持一种方向感

在拍摄一个场景时，根据剧情和表现需要，我们会拍摄各种不同方向、位置、景别的画面作素材，而把这些素材剪辑成流畅连贯的画面组合，除了要考虑动作的连贯性与形象大小、角度转换的范围外，还要考虑场景的方向感与景物动向的统一性。要想控制好场景的方向感与景物的动向统一性，我们必须了解"轴线"系统。

轴线所对应的称谓分别是方向轴线、运动轴线、关系轴线。在进行机位设置和拍摄时，要遵守轴线规律，即在轴线的一侧180°区域内设置机位，不论拍摄多少镜头，摄像机的机位和角度如何变化，镜头运动如何复杂，从画面看，被摄主体的运动方向和位置关系总是一致的，否则，就称为"越轴"或"跳轴"。越轴后的画面，被摄对象与前面所摄画面中主体的位置和方向是不一致的，出现镜头方向上的矛盾，造成前后画面无法组接。此时，如果硬性组接，就会使观众对所组接的画面空间关系产生视觉混乱。主体运动的速度越快，"动作轴线"的作用就越明显，由"越轴"给观众造成的错觉也就越严重。

方向轴线是指被摄对象静止不动的，即位置没有移动，这样"轴线"就要根据各主体间的连线或主体到背景平面的垂直线来定，这就叫"方向轴线"。以拍摄两个人物对话为例（图4-3-3），人物A与人物B的对视线就是轴线。拍摄时，要按照他们之间的"轴"线规律，在对话轴线的同一侧拍摄，连接起来就不会改变他们的视线（图4-3-4）。如果前一个镜头在对话轴线的一侧拍摄，后一个镜头在对话轴线的另一侧拍摄，就形成了"跳轴"，连接起来人物之间的关系就混乱了（图4-3-5）。

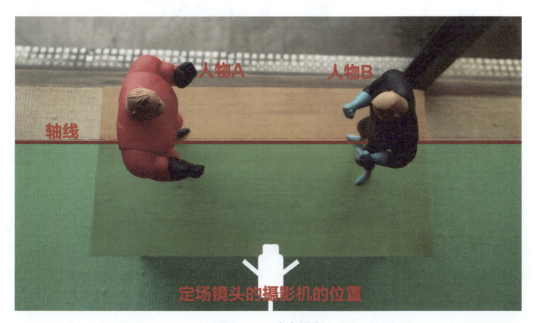

图4-3-3　方向轴线

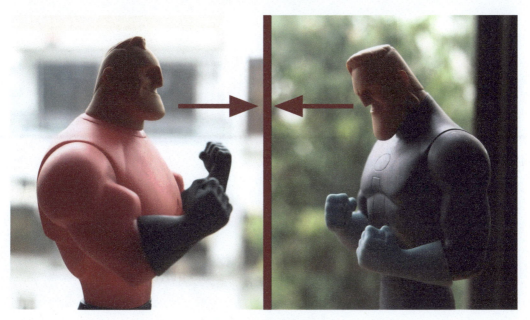

图4-3-4　正确的轴线

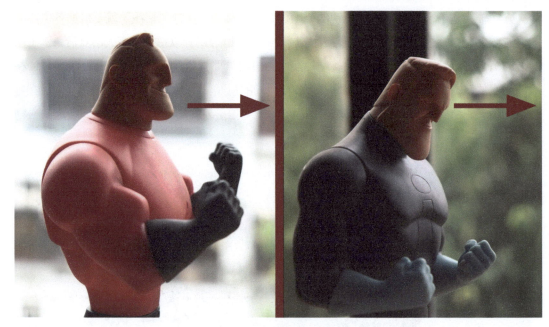

图4-3-5 错误的轴线

运动轴线即处于运动中的人或物体,其运动方向构成主体的运动轴线(图4-3-6)。它是由被摄主体的运动所产生的一条无形的线,或称为主体运动轨迹。在拍摄一组相连的镜头时,摄像机的拍摄方向应限于轴线的同一侧,不允许越到轴线的另一侧(图4-3-7)。否则,就会产生"跳轴"镜头(图4-3-8),出现镜头方向上的矛盾,造成画面空间关系的混乱。

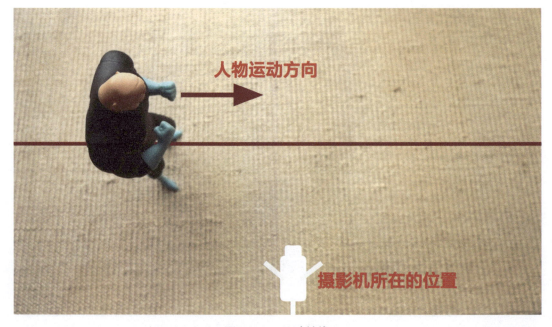

图4-3-6 运动轴线

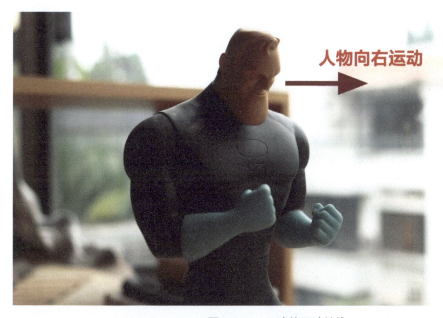

图4-3-7 正确的运动轴线

图4-3-8 错误的运动轴线

关系轴线是指两个以上静止主体彼此之间的连接线，它涉及的是静态屏幕方向。

在现实中，一旦拍摄中不小心产生了越轴镜头，后期剪辑中都要想办法去弥补，解决越轴的方法有以下几种。

① 利用主体的运动越轴。在两个相反方向运动的镜头之间，插入一个主体运动路线改变的镜头。如在表现两人对话而跳轴的两个镜头中间，插入其中一人向对方走去或走到对方另

一侧的一个画面，即可使镜头顺畅转换。

②用主观镜头越轴。主观镜头，即代表画面中人物视线的镜头。把主观镜头插入两个主体位置关系颠倒了的镜头中间，以画面中人物的视线引导观众去观察、感受事物，从而缓解跳轴的感觉。还可以在主体向相反方向运动的两个镜头中间，插入一个人物视线变化的镜头。

③利用运动镜头越轴。在两人会话位置关系颠倒或主体向相反方向运动的两个镜头中间，插入一个摄像机在越过轴线过程中拍摄的运动镜头，从而建立起新的轴线，使两个镜头过渡顺畅。

④利用中性镜头越轴。中性镜头，即"骑"在轴线上拍摄的镜头，画面中运动的主体迎面而来或背向而去。把中性镜头插入主体向相反方向运动的两个镜头之间，可减弱相反运动的冲突感。

⑤利用特写镜头越轴。突出局部或人物情绪反应的特写，可以暂时集中人的注意力，减弱或消除运动时的冲突感。

⑥插入远景镜头。在大全景或远景中，动体动感减弱，形象不明显。因此在两个速度不很快的、相反方向运动的镜头之间，插入一个大全景或远景镜头，可冲淡人的视觉注意力，从而减弱相反方向运动的冲突感。

⑦插入空镜头越轴。在前期拍摄中多拍摄一些，没有明显方向感或与拍摄的内容没有明显的关系但又暗含内在联系的镜头，一般以特写、中景、全景为主。这样在后期编辑当中适当地插入这样的画面就会弥补由于越轴所造成的视觉冲突。

4.3.1.4　以色调和谐

在剪辑时，剪辑师必须注意镜头间的色彩、明暗的和谐，避免把两个明暗或色调差过大、对比过于强烈的镜头连接起来。因为两个镜头的明暗色值在纯物理上的差异过大，会使观众注意到这种转变，使其感觉到这种剪辑刺眼。

4.3.1.5　依靠声音使剪辑更流畅

连贯性的音乐或者音响的效果有助于画面剪辑的连贯性，剪辑点上的音响可以使两个镜之间的剪辑更加流畅，如吴宇森导演的短片《HOSTAGE》，在主角正与绑匪交谈的画面中，当"撞门声"响起时，剪辑师立刻剪到冲进门的特警，"撞门声"出现在主角正与绑匪交谈的画面中，而非特警进门的画面中，这个"撞门声"就成为了下一个镜头的铺垫，使得上下两个镜头更加连贯。

4.3.2　时间的安排

影片叙事是否清晰生动而富有戏剧效果，取决于导演和剪辑师能否控制关键镜头的时间安排。从整部影片来讲，在什么时间应该出现怎么样的情节以推动故事的发展，在什么

时间应该出现什么样的人物，都是剪辑师需要思考的重要问题。情节或人物在影片的位置（出现的时间）一旦改变，将对整个叙事线索产生重大的影响，进而影响整部影片的观影效果。

每个镜头都会出现对情节有推动作用的信息，通过剪辑的控制，可以使观众在观看时感觉到下一个镜头的到来符合自己的心理预期，即得到了认同；也可以通过剪辑的控制引起观众的好奇心，使观众期待得到尚未出现的信息，并将注意力持续的保持在画面当中。

4.3.3 速度与节奏

速度的改变只有在它促进或降低观众对他们在银幕上所看到事件的兴趣时才是有意义的，在通常情况下，我们允许近景比远景停留的时间更短一些，重要的比次要的更长一些。为了使每个镜头让人理解并表达出它的全部意义，必须让每个镜头在银幕上停留一个最低限度时间，这个最低限度时间是由画面中形象大小、镜头的内容和里面所包含动作量、上下情节等因素所决定的。作为剪辑者必须保证每个画面在银幕的时间能让观众理解它的内容，而又不能过度表现。

而且镜头持续的长短，在心理方面具有影响情绪的感染力。镜头短，画面转换快，能引起急迫、激动感；镜头长，画面转换慢，会使观众感到安静或是压抑的感觉；长短镜头交替切换可造成心理紧张度的起伏。为此，镜头长短的组合，可以强化或减弱动作和事件的速度感，调整叙事内容的情绪节奏。这种通过镜头长短对比形成的速度节奏的技巧效果，一般称作剪接调子，即快速剪接或慢速剪接。镜头的长短基本取决于镜头画面内容的简繁，画面快慢的切换不能超越镜头内容含义的充分表达和为观众了解的最低时限。剪接调子也表现于场面或情节的段落。快速剪接段落，往往与慢速剪接并列，起互相强调的作用。一个场面（段落）的剪接调子，是用其中那些占有一定长度、一定放映时间的镜头数目来计算的，即所谓的剪接率。数目少意味着场面内长镜头占优势，称作剪接率慢或慢调剪接；镜头数目多意味着场面内短镜头占优势，称作剪接率快或快调剪接。

4.3.4 非连贯性剪辑

在此之前我们花了很大篇幅讨论表现一个连续时空的时候，在一般情况下需要遵循的剪辑的基本原则——连贯性剪辑。但连贯性剪辑并不是不能被违反的剪辑规则，有时为了表现某些叙事或是表现需要，导演会有意地打破时间的连续性和空间的完整性。这种剪辑我们一般称为非连贯性剪辑。

在一些抽象式或联想式结构电影、音乐影片（Music Video）、电视广告片中常赋予图形及节奏层面更大的份量。以图形和节奏为依据安排镜头顺序。按照画面间的相似图形关系，主体的运动、方向及速度，把镜头剪辑在一起。不以时间、空间的准则来连接镜头以达到叙事的目的，而全然以镜头之间的图形以及节奏效果为剪辑的依据。也就是说在非连贯性

剪辑中图形与节奏关系，可以不从属于叙事空间的时空层面，甚至会让叙事迁就画面的图案设计。

另外还有两种比较具代表性的非连贯性剪辑手法。一是跳接。这是法国新浪潮电影的一个重要特点之一。所谓的跳接，是指两个镜头内的主体相同，而摄影机距离及角度上差距不大，当两个镜头连接在一起时，在银幕上便会明显地跳一下。如法国新浪潮主将之一的戈达尔，在他的代表作《精疲力尽》中，就有许多跳接的使用。如米歇尔开车的那一段，镜头主体人物是米歇尔的女友，景别和角度没什么变化，但背景却多次发生变化。戈达尔的这种打破时间连续性正是表明与传统好莱坞那种连贯剪辑手法的反叛与颠覆，达到了在用极短的时间内将内容叠加和量化信息的目的。二是插入与故事情节无关的镜头，意指导演由一场景剪到一个非出自于故事时空的象征镜头。如爱森斯坦的《罢工》，该片初步实现了导演的艺术设想——他把一群安插在工人里的奸细，同猫头鹰、虎头狗的镜头穿插起来，将那些奸细比作灭绝人性的禽兽，具有深刻的讽刺意义；他又把军队屠杀工人的场面同一个屠宰场杀牛的镜头拼接在一起，作为对杀戮无辜的象征性批判。

在电影的剪辑中跳接和插入与故事情节无关的镜头，这两种做法会造成观众在视觉上的不适应，不像连贯性剪辑与图形剪辑那般流畅。但其具有的叙事意义和表达作者的主观意识远远超越了后两者，虽然不适合多用，但在影片中偶尔出现是能达到意想不到的叙事表意效果。

4.4　非线性剪辑软件操作技术

现代的视频剪辑主要是在计算机平台上通过剪辑软件完成的，主流的视频编辑软件有Avid Media Composer、Final Cut Pro、Canopus Edius和Adobe公司的Premiere Pro。由于受到篇幅所限无法对这四款软件进行一一讲解，而且这四款软件的操作上基本是相似的，只要对其中一款有了深入的了解，对未来软件间的转换是不会有太大的问题。出于各个软件对计算机硬件的要求，我们选择对硬件要求最低、兼容性最强的Premiere Pro进行讲解。

4.4.1　Premiere Pro 操作界面介绍

Premiere Pro的默认工作界面（图4-4-1）由"源监视器窗口""节目监视窗口""项目窗口""时间轴窗口""工具窗口""效果窗口""效果控件窗口""元数据窗口""音轨混合器窗口""媒体浏览器窗口""信息窗口""标记窗口""历史记录窗口""音频仪表窗口"这14个工作窗口组成。

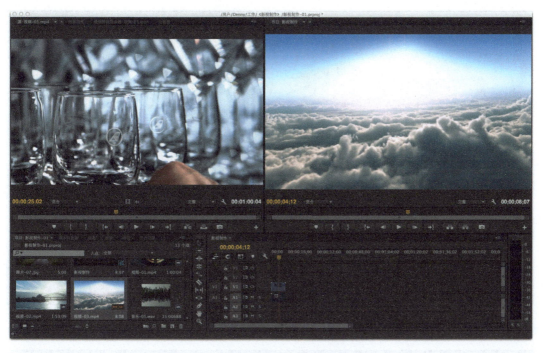

图4-4-1　Premiere Pro的默认工作界面

① 源监视器窗口。用于查看原始素材内容，可以直接将项目窗口中的素材拖动到源监视器窗口中，或双击项目窗口中的素材，将该素材在源监视器窗口显示（图4-4-2）。

② 节目监视窗口。用于实时预览序列的编辑效果的窗口，同时在这个窗口中也可以对应用于时间轴的素材进行移动、变形及缩放等操作（图4-4-3）。

图4-4-2　源监视器窗口

图4-4-3　节目监视窗口

③ 项目窗口。相当于Premiere Pro的素材库，用于存放序列和素材。可以对素材进行分类管理、插入序列等操作。在项目窗口中的素材可以以图标或是详细列表的方式显示，方便用户预览播放素材和查看素材属性等（图4-4-4）。

图4-4-4 项目窗口

图4-4-5 时间轴窗口

④ 时间轴窗口。是视频编辑工作中最常用的工作窗口，用于排列、修剪、合成素材，以及对素材添加特效等操作。其包括了时间标尺、视频轨道、音频轨道和多个组合功能按键（图4-4-5）。

⑤ 工具窗口。所包含的工具如下。

选择工具：用于选择及移动素材。在编辑的过程中将该工具移动到素材的边缘时光标会变成拉伸图标，这时即可对素材进行缩短或拉长操作。

轨道选择工具：用来选中单轨道上的所有素材，然后进行整体移动操作。

波纹编辑工具：用于调整素材的长度，在调整的同时不会影响轨道上其他素材的长度。

滚动编辑工具：用于调整两个相邻素材长度，在固定的长度范围内某一个加长了几帧，另一个必然减少相应的帧数。

比率伸缩工具：用于改变素材的速度，缩短则素材速度会加快，反之速度则变慢。

◆ 剃刀工具：选择剃刀工具后，在素材上需要分割的位置单击，可以将素材分割成两段。

◆ 外滑工具：其可以在保持素材长度而又不影响相邻素材的情况下，改变素材的出、入点。

◆ 内滑工具：可以保持当前所选择素材的出、入点情况下，改变其在时间轴窗口中的位置，同时调整相邻素材的出、入点。

◆ 钢笔工具：用于设置素材的关键帧。

◆ 手形工具：用于改变时间轴窗口的可视区域。

◆ 缩放工具：用于调整时间轴窗口显示的单位比例。

⑥ 效果窗口。包含了预设动画特效、视频效果、视频过渡、音频效果、音频过渡以及新增的Lumetri Looks特效。这些特效都可以作用于时间轴上的素材（图4-4-6）。

⑦ 效果控制窗口。用于对添加到时间轴上素材的效果进行控制（图4-4-7）。

图4-4-6　效果窗口

图4-4-7　效果控制窗口

⑧ 元数据窗口。可以查看素材的详细信息及修改素材的一些参数（图4-4-8）。
⑨ 音轨混合器窗口：用于对音频文件实现混音效果（图4-4-9）。

图4-4-8　元数据窗口

图4-4-9　音轨混合器窗口

⑩ 媒体浏览器窗口。能在不打开系统资源管理器的情况下，直接在Premiere Pro中查看计算机的素材，并可将素材直接加入到当前的编辑项目中使用（图4-4-10）。

⑪ 信息窗口。用来显示当前选取的剪辑素材或者过渡效果的相关信息。其中包括文件名、文件类型、入点与出点、持续时间以及当前序列时间轴窗口中时间指针的位置、各音视频轨道中素材的时间信息等（图4-4-11）。

图4-4-10　媒体浏览器窗口

图4-4-11　信息窗口

⑫ 标记窗口。用于查看在当前序列中添加的标记点所在的时间位置的图像，并可以对标记区域的时间范围进行调整与备注（图4-4-12）。

⑬ 历史记录窗口。记录了用户的每一步操作，用户可以自由地撤销或恢复操作（图4-4-13）。

图4-4-12　标记窗口

图4-4-13　历史记录窗口

⑭ 音频仪表窗口。主要用于实时显示时间轴中时间指针当前位置的音频音量，作为声音内容编辑的查看辅助（图4-4-14）。

图4-4-14　音频仪表窗口

4.4.2　Premiere Pro 基本操作

在了解剪辑软件的操作之前，我们需要先了解影视后期剪辑的基本工作流程。首先要在软件中创建新的工作项目，在这个工作项目中新建指定格式的合成序列，然后将制作这个视频所需的音乐、视频及图片等素材导入到软件的素材库当中以供编辑使用。当这些准备工作做好后就可以把素材导进合成序列的时间轴当中进行编辑、合成。完成编辑后就可以渲染输出成片发布。

4.4.2.1　新建工作项目

启动Premiere Pro后，会显示一个欢迎界面（图4-4-15），我们可以通过这个界面执行"打开最近项目"（在该列表中会显示最近打开过的工程项目文件，方便用户能够快速打开未完成项目，然后继续编辑），"打开项目"（选择该计算机中的已有项目进行编辑，打开后如图4-4-16）和"新建项目"（创建一个新的项目文件进行视频编辑）。

图4-4-15 欢迎界面

图4-4-16 "打开项目"对话框

当我们在欢迎界面中单击"新建项目"时,软件就会弹出"新建项目"对话框,可以设置新项目的一些基本参数(图4-4-17)。

图4-4-17 "新建项目"对话框

"名称"为新建项目设置文件名称。"位置"是设置新建项目文件保存的位置。"常规"则用于设置新建项目文件的基本属性,包括视频渲染和播放所使用的渲染器,音视频在时间线上显示的时间长度、时间定位时所使用的格式、采集磁带中的音视频后保存为数字文件时的格式等。"暂存盘"(图4-4-18)用于设置采集与预览素材时所产生的缓存文件暂存的位置。

图4-4-18 "暂存盘"选项卡

一般情况下，我们只需设置项目的名称及保存位置即可，设置好后点击"确定"，Premiere Pro就会自动进入工作界面（图4-4-19）。

图4-4-19　Premiere Pro工作界面

在创建好新的项目文件后，我们还需要新建一个合成序列，才能够对素材进行编辑合成。在菜单文件中选择"新建→序列"就可以打开新建序列对话框（图4-4-20）。该对话框有多个系统预设的文件类型供使用者选择，在"可用预设"列表中选择预设类型时，在其右边的"预设描述"窗口里可以看到对该预设类型的项目设置信息。在一般情况下，我们对预设类型的选择要根据编辑的视频素材类型而定，原则上预设的画幅大小不能大于视频素材的大小，而选择好预

图4-4-20　"新建序列"对话框

图4-4-21 新建合成序列与时间轴

设类型后,我们只需编辑自己的"序列名称"即可,其余的设置为预设的默认值即可。如我设置这个序列的名称为"影视制作",点击"确定"完成新建序列,这时我们会看到原来空白的"项目窗口"中多了一个名为"影视制作"的序列文件,"时间轴"窗口中也出现了编辑轨道(图4-4-21)。

完成了以上的新建项目及序列设置后,我们就可以通过以下3种方法将预先准备好的素材导入Premiere Pro中去。

① 在菜单栏中选择"文件→导入",或者是在项目窗口中空白的地方单击鼠标右键选择"导入",在弹出的"导入"对话框中打开素材所在的目录并选择要导入的素材文件,然后单击"导入",即可将选择到的素材文件导入项目窗口中。

② 在Premiere Pro的"媒体浏览器"窗口打开素材所在的文件夹,并将需要导入的素材选中,单击鼠标右键选择"导入",即可将选择到的素材文件导入项目窗口中(图4-4-22)。

图4-4-22 "媒体浏览器"窗口

③ 在素材文件夹中直接将素材拖入项目窗口中。

4.4.2.2 编辑素材

完成导入素材后,我们就完成了所有编辑视频的准备工作,可以开始对视频进行编辑了。

比如，现在要用已经导入项目中的"视频-01""视频-03""图片-01"与"音乐-01"四个素材组成一段视频，具体的安排是，在"视频-01"中挑选第一个镜头→在"视频-03"截取中间1s的画面→将"图片-01"设置时间长度为2s→将这三个可视素材按顺序接连→以"音乐-01"为背景音乐→在素材间加上过渡和视频效果→最后配上字幕。具体的操作如下。

① 使用鼠标将"视频-01"拖放到源监视器窗口中，将 ■ 按钮拖到时间为00：00：23：13处，单击 ■ 按钮设置当前位置为新的入点，再把 ■ 拖到时间为00：00：24：06处，单击 ■ 按钮设置当前时间为新的出点。工作条上会显示相应的入点标志和出点标志（图4-4-23）。设置好出入点后，这个片段就会在这两个点之间播放。对于片段中一些不需要使用的画面可以使用这种方式来编辑。我们再以同样的方式对"视频-03"进行编辑，使其出点与入点的时间间隔为1s的长度。

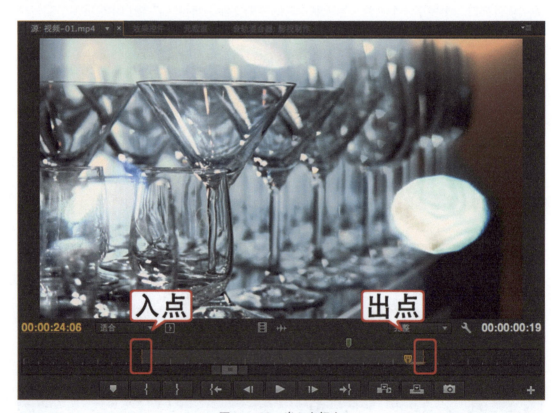

图4-4-23　出入点标志

② 按顺序将"视频-01""视频-03""图片-01"三个在项目窗口中拖放到时间轴上。把时间轴上的时间指针（图4-4-24）拖放到00：00：00：00的位置上，再按计算机键盘上的"空格"键，就能在节目监视窗口播放预览这个组合的效果。经过预览我们会发现几个问题，一是"视频-03"中的画幅大小比我们的序列预计的画幅要小，当播放到这个素材时，画面周边没有满屏，四边出现黑边（图4-4-25）；二是"图片-01"的时间长度超过了之前要求的2s时间。

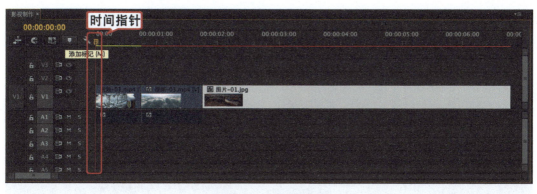

图4-4-24 时间指针

图4-4-25 视频画幅过小

③ 首先解决第一个问题，我们可以在时间轴中选中"视频-03"这个片段，再打开效果控件窗口，然后展开"运动"选项，调整"缩放"项上的参数。由于是素材的画幅比序列预设小，所以我们应该加大这个参数。直接把鼠标放到参数值上按住鼠标左键往右拉，一边拉一边注意观察节目监视窗口中的画面，将画面拉至满屏没有黑边为止（图4-4-26）。

④ 调整"图片-01"的时间长度有两种方法，一是在时间轴窗口中选中素材，单击鼠标右键选择命令"速度/持续时间"（图4-4-27），弹出一个对话框（图4-4-28），我们按之前的设想把"持续时间"调整为00：00：02：00，点击确定即可。二是将"时间指针"定位到这段素材的第一帧位置上，当前时码为00：00：01：19，再把"时间指针"定位到时间位置00：00：03：19，两个时间位置间隔刚好就是2s。选择"剃刀工具"在"图片-01"00：00：03：19的位置上点击一下。这时我们会发现"图片-01"被分为了两个片段。前面

图4-4-26 调整缩放

图4-4-27 点击"速度/持续时间"

图4-4-28 "剪辑速度/持续时间"对话框

图4-4-29 调整图片长度

那个较短的片段长度就是我们想要保留的2s片段，后面较长的部分属于多出的，我们再选中后面多出的那个片段直接按键盘上的"Delete"键，将其删除即可（图4-4-29）。这时所有画面上的问题已经解决。

⑤ 加入背景音乐：将"项目窗口"中的"音乐-01"声音素材拖放到"时间轴"窗口的音频1轨道上。再将"时间指针"定位到00：00：03：19处，然后单击"工具窗口"中的"剃刀工具"，在"时间指针"和音频1轨道的交界处单击把"音乐-01"声音素材文件一分为二，然后删除后段。

⑥ 应用视频过渡：在效果窗口中展开"视频过渡"文件夹，将选择的视频过渡效果拖到时间轴窗口中相邻的两素材之间即可。如选择"交叉划像"效果（图4-4-30），并将其拖放到"视频-01"与"视频-03"相关的位置，过渡效果就已经添加上（图4-4-31）。如果需要对过渡效果进行调整，可以在时间轴上选中这个已经添加的效果，打开"效果控制"窗口（图4-4-32）。上面即有多个可供用户调整的参数选项，根据自己的需要自由调整即可。

图4-4-30　选择过渡效果

图4-4-31 添加过渡效果

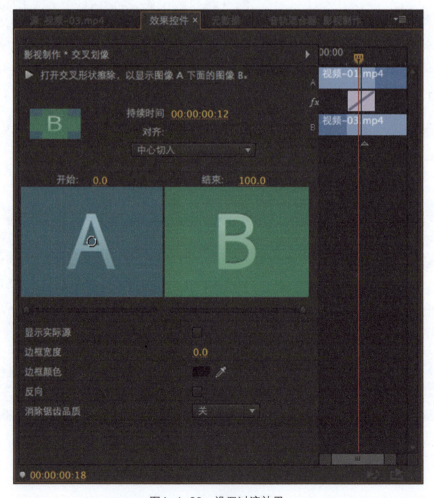

图4-4-32 设置过渡效果

⑦ 编辑与添加字幕：在菜单栏中选择"字幕→新建字幕→默认静态字幕"，打开"新建字幕"对话框（图4-4-33），在这个对话框中我们可以对新建的字幕的属性进行设置。一般情况下，我们只需要设置自己想要的"名称"即可，其他参数默认值就可以。设置好名称后单击"确定"，打开字幕设计窗口（图4-4-34），我们可以在这个窗口中键入文字、设计字幕文字的样式等。制作完我们想要的字幕样式后，直接关闭字幕设计窗口，就能在项目窗口中找到刚才创建的字幕文件（图4-4-35）。最后将字幕文件拖放到时间轴窗口中的最上层的轨道上。字幕是可以自由调整其持续时间的，当我们将鼠标移动到字幕的后面，在鼠标光标变成 ■ 的形状时，按住鼠标左键并外右拖动时，可以延长字幕的持续时间，反之向左拖动时则可以缩短字幕的持续时间（图4-4-36）。

图4-4-33 新建字幕对话框

图4-4-34 字幕设计窗口

图4-4-35　创建的字幕文件

图4-4-36　延长字幕持续时间

⑧ Premiere Pro提供了类别丰富、效果多样的视频特效，可以为影像视频画面编辑出各式各样的效果。本例为大家讲解一下如何利用视频效果对画面的色彩进行调整。通过预览这一段视频的三个画面（图4-4-37），我们会发现"视频-01"和"视频-03"的画面色彩是偏冷的，而"图片-01"的画面色彩是偏暖的，而且影调明显比前两个画面低。为了这段视频的色彩统一，我们就要对"图片-01"的色彩进行调整。首先，在效果窗口中展开"视频效果"文件夹，打开"色彩校正"文件夹并选择"RGB曲线"效果，将其拖到时间轴上的"图片-01"素材上。打开效果控制窗口，对"RGB曲线"效果的参数进行调整，由于这个素材色彩是偏暖，那么我们就要将其红色成分减少，把红色的曲线往下拉，并在监视窗口中察看效果，调整至合适的色调（图4-4-38）。然后再把总体亮度调高，把主要曲线的中间部分适当的往上拉，同样要注意监视窗口察看效果（图4-4-39）。调整完这两个参数后，我们再整体预览一下这段视频，这时我们可以看到三个画面的色调就已经很统一了（图4-4-40）。这

种利用"RGB曲线"对色调和亮度进行修改的方法对一些相对简单的画面才有效果,如果进行更精细的修改(比如改色、局部色彩调整等),就需要结合更多的效果来对画面进行修改。有时要调整好一个画面的色彩可能要用上4到5个调色效果特效甚至更多。

图4-4-37　画面色彩预览

图4-4-38　调整红色曲线

图4-4-39　调整主要曲线

图4-4-40　调色后画面色彩预览

4.4.2.3 影片的输出设置

在完成影片的内容编辑后，最后一步工作就是将编辑好的项目文件输出为可独立播放的文件。Premiere Pro提供了多种输出方式，可以输出不同的文件类型。在编辑好项目后，在菜单栏中执行命令"文件→导出→媒体"（快捷键Ctrl+M），就可以打开"导出设置"对话框（图4-4-41）。

图4-4-41 "导出设置"对话框

导出设置中的选项可以用于设置导出文件的格式、导出的路径位置、导出文件的名称与规格，具体步骤如下。

● 与序列设置匹配：勾选该选项，导出的影片以合成序列的相同格式属性进行导出。注意勾选后，该选项的"格式""预设"导出文件类型、视频编码等选项均无法更改。

● 格式：在这个选择列表中可以选择导出生成的文件格式。

● 预计：在这个选择列表中可以选择导出文件格式相对应的设置预设。

● 注释：用于输入导出文件中的文件信息注释，输入注释不会对文件内容产生影响。

● 输出名称：用于设置导出文件的文件名称以及文件存处的路径位置。

● 导出视频/音频：用于设置导出文件所包含的内容，默认情况下是全部选中。

● 摘要：显示目前设置的选项信息。

● 源缩放：在选择导出格式与序列属性不相符的情况下，可能会由于导出的文件画面比例不匹配，造成画面四周出现黑边的问题。在这种情况下，可以在此选项的下拉列表中选择对应的选项对画面比例进行调整，以处理消除出现的黑边。

●源范围：在这个下拉列表中选择序列要导出成目标文件的时间范围。

●使用最高渲染质量：勾选该选项时，在输出预览窗口中预览的画面，将使用最高渲染质量渲染序列影像。

●使用预览：在设置将序列导出为序列图片时，勾选这个选项，可以启用对输出后序列图片的效果进行预览。

●使用帧混合：勾选这个选项，可以启用输出影像画面的帧融合效果。

●导入到项目中：勾选这个选项，可以在影片导出完成后，将导出的文件自动导入到项目窗口中作为新的素材使用。

●效果设置选项卡：这个选项卡是用于设置，在导出的文件影像上添加效果滤镜，如色彩滤镜、添加图像及文字等。

●视频设置选项卡：该选项卡可以对导出文件的视频属性进行设置，其中包括视频编解码器、影像质量、影像画面尺寸、帧速率、像素高宽比等。选中不同的导出文件格式，这个选项卡中的设置选项也会不同，用户可以根据实际需要进行设置。

●音频设置选项卡：用于对导出文件音频属性进行设置，包括音频编解码器、采样率、声道格式等。

在设置好导出的文件属性后，直接点击导出按钮就可以对序列进行输出。

参考文献

[1] 罗伯特·麦基. 故事. 周铁东译. 天津：天津人民出版社，2014.
[2] 罗伯特·麦基，黎宛冰. 遇见罗伯特·麦基2011～2012. 北京：电子工业出版社，2012.
[3] 悉德·菲尔德. 电影剧本写作基础. 北京：世界图书出版公司，2012.
[4] 皮埃尔·让. 剧作技巧. 高虹译. 北京：中国电影出版社，2005.
[5] 多米尼克·帕朗-阿尔捷. 电影剧本的创作. 孟斯译. 北京：中国电影出版社，2006.
[6] 威廉·M·埃克斯. 你的剧本逊毙了. 周舟译. 北京：世界图书出版公司，2011.
[7] 卡雷尔·赖兹等. 电影剪辑技巧. 郭建中等译. 北京：中国电影出版社，2008.
[8] 葛德. 电影摄影艺术概论. 北京：中国电影出版社，1995.
[9] 帕特莫尔. 英国影视制作基础教程. 李琦等译. 上海：上海人民美术出版社，2006.